后浪

# 中国

［英］ **迈克·埃默里** （Mike Emery） 著　　　　明琦枫 译

北京联合出版公司
Beijing United Publishing Co.,Ltd.

## 关于作者

　　迈克·埃默里（Mike Emery），出生于英国斯塔福德郡特伦特河畔斯托克。他先后在当地的几所学校拿到了视觉艺术和传播的文凭，又学习了专业摄影课程。后来，他在一艘驶往中国的日本游轮上担任摄影师，给游客拍照。他在不同的游船上周游世界好几年之后，在澳大利亚的悉尼定居，在那里从事婚礼和肖像摄影工作。后来，他看到市场对房地产摄影的需求，于是他成立了一家专门从事房地产摄影的公司，一直发展到今天。

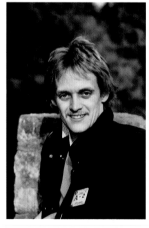 

1980年和今天的迈克·埃默里

# 前　言

　　我是第一批乘坐外国游轮到中国的英国摄影师。我们的游轮上没有人去过中国，这个全新的体验让我兴奋异常。当时的中国，对于西方旅行者来说，是个几乎未曾涉足的国家。经济、政治和文化改革正在进行，一场令人紧张激动的急速变革席卷全国。

　　距离拍摄这些罕见的街头照片已有40年，现在绝对是时候与世界分享这些照片了。

　　这本书并不仅仅是一本关于20世纪80年代的孩子们的书，而是关于他们成长的时代，一个我有幸亲眼见证的时代。

　　书中的照片是使用各种镜头用尼康相机拍摄的。以今天的情况，人们会使用美兹和博朗闪光灯、彩色底片或柯达透明胶片、自动对焦的数码相机。但在当时的条件下，所有这些都是手动的，甚至曝光和对焦都需要手动设置，因此拍出我想要的照片十分具有挑战性。

　　当我们到达天津的时候，没有人知道会发生什么。那时正值节日的欢庆，到处洋溢着兴奋的气息，随处可见旗帜、横幅和军乐队。我作为一个金黄色头发、手拿奇怪东西（我的尼康相机）的外国人，在大街上格外显眼。我身着色彩鲜艳的衣服——这对于当时的中国成年人来说是那么难得一见。

我遇到的大多数人以前从未见过照相机，当有镜头对着他们时，他们也不知道该怎么做。他们完全被迷住了。我不害怕尴尬，一边挤眉弄眼做鬼脸，一边伸出舌头，或是躺在马路中间，尝试引起他们的某种反应。

有时会有差不多五十个人围着我，他们非常好奇，都想说英语。他们会很有礼貌地询问："对不起，我可以练习英语吗？"

在历次的中国之行中，我观察并捕捉到了中国社会总体面貌的变化。人们开始变得更有个性，用新衣服和更大胆的发型来表达自己。上海的商店橱窗里开始出现黑白电视机等奢侈品。你会有一种感觉，随着广告牌逐渐兴起并取代之前的宣传口号，变化正在悄然发生。

在我的游轮之旅结束之后很久，我才意识到在中国旅行时拍摄的街头照片有多么意义非凡。当时很少有照片是讲述关于他们的日常生活的。

当把照片汇集成一册的时候，那种满足感无以言表。从照片中这些孩子的笑脸上，你可以看到他们眼中的纯真。没有压力，生活很简单，纯粹的幸福似乎会从这些动人的微笑中流淌出来。

希望以后的旅行，能让我更加了解中国社会的日常生活，就像20世纪80年代一样，并且感受这些年来它的进步。

# 目　录

你好，小朋友　　　　　　　1

红旗下的红领巾　　　　　　47

岁月的风景　　　　　　　　73

在路上　　　　　　　　　　91

街头神情　　　　　　　　　115

后　记　　　　　　　　　　159

出版后记　　　　　　　　　160

# 你好，小朋友

中国·1980

孩子们在这本书中占了很大的比例。他们是绝佳的拍摄对象，他们的特质通过这些照片闪耀、放大。你会看到他们略显粗糙的面部皮肤、他们的快乐，以及他们通过自己的方式所表现出的民族自豪感和爱国热情。

　　同样值得注意的是，中国的 70 年代末期，作为其历史上一个重要的时间开端而为世人所知，那就是当时的独生子女政策。

　　你会在照片中发现，随处可见的孩子们总是穿着色彩明丽、鲜艳的衣服，这与他们的父母、长辈所穿的蓝色、棕色和卡其色的衣服在色调上有明显不同。

　　此时他们并不知道，他们即将生活在一个西方化的世界里，与他们的父母成长的环境迥然不同。

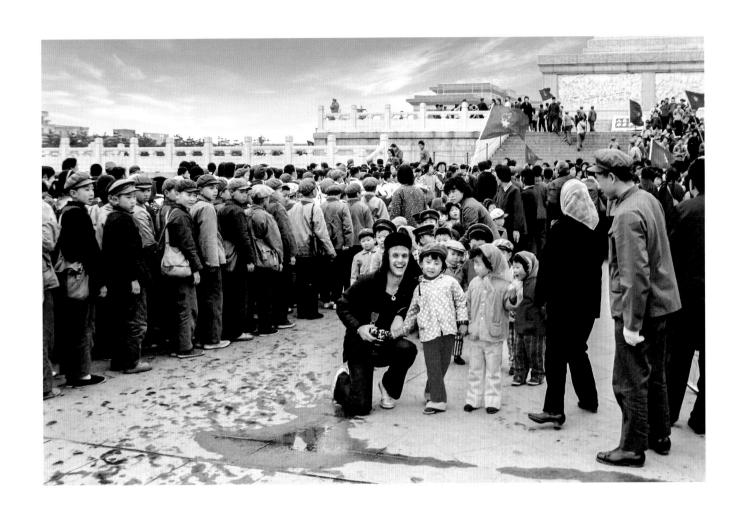

北京，1980年。作者和孩子们在天安门广场。

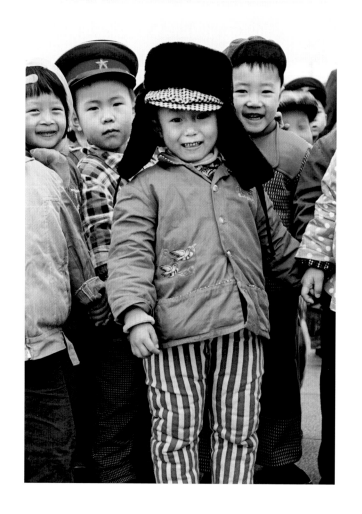

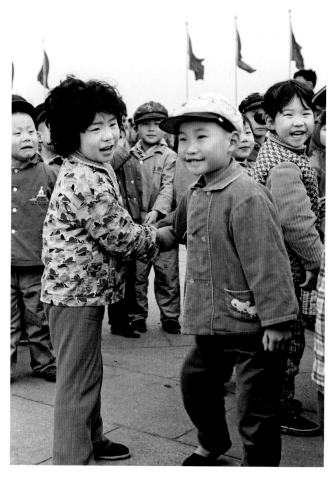

（左图）北京，1980 年。孩子们的笑脸。

（右图）北京，1980 年。穿着五颜六色衣服的孩子们，神情很美。

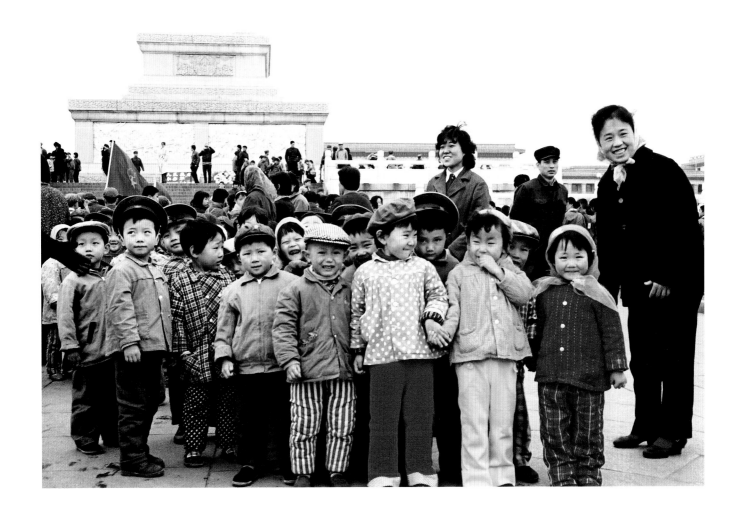

北京，1980年。孩子们和老师在天安门广场。他们戴着帽子，围着头巾，打扮很成熟。
家长们给孩子穿上五颜六色的衣服。孩子们脸上的表情很美，极具个性。

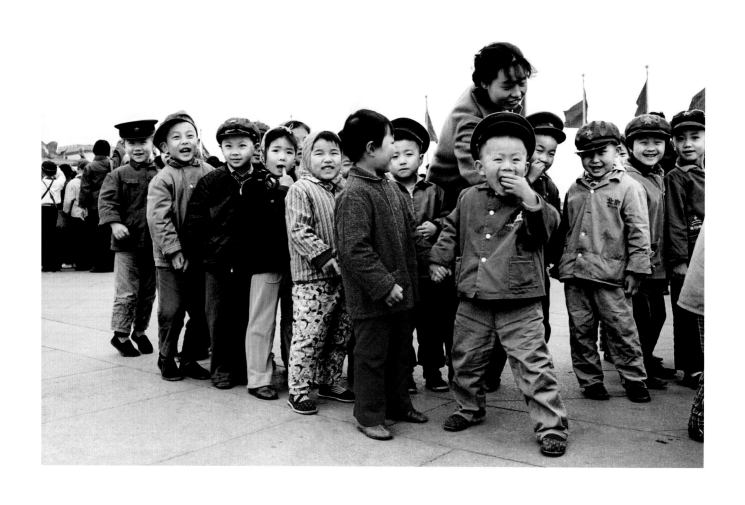

北京，1980年。幼儿园的小朋友们在天安门广场游玩。当我给他们拍照时，这个穿蓝色衣服的小男孩显得非常激动。

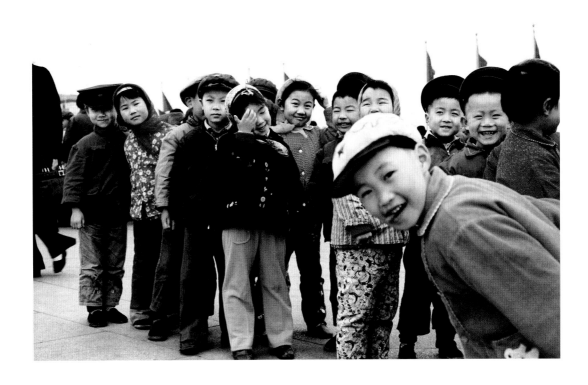

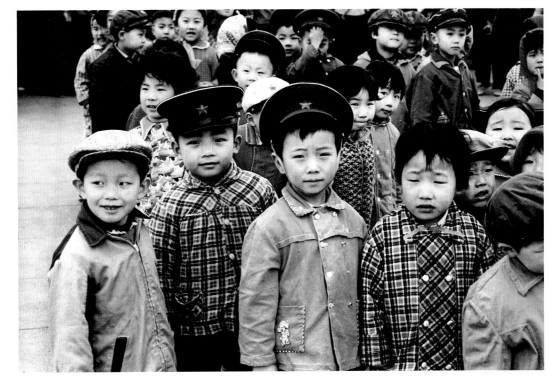

（上图）北京，1980年。
孩子们脸上不同的美丽
表情。

（下图）北京，1980年。
男孩们穿着蓝色或绿色
的衣服，戴着有红星的
帽子。

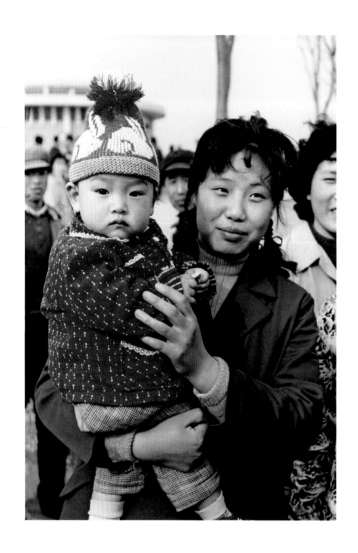 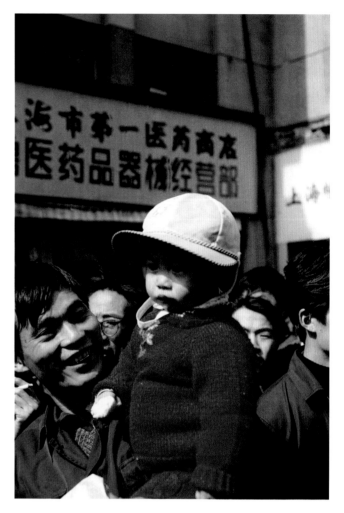

（左图）北京，1980年3月。母亲与小女孩。小女孩穿着红白相间的衣服，想去玩。

（右图）上海，1980年4月。中国人给孩子们穿颜色鲜艳的衣服。

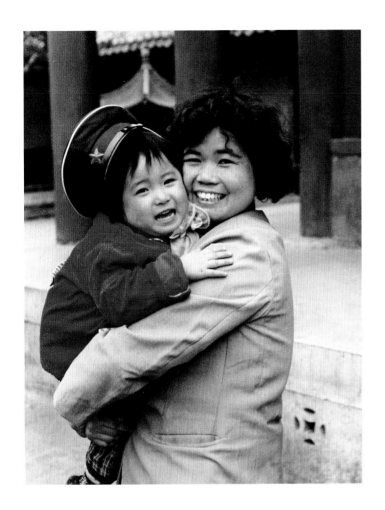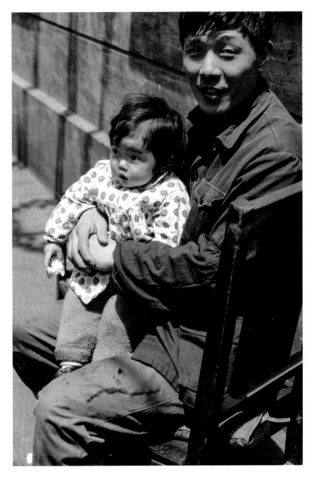

（左图）北京，1980年2月。母亲和孩子高兴地让我拍照，非常兴奋。这可能是他们第
一次一起拍照。当时流行蓝色的红星帽。

（右图）上海，1980年4月。中国家庭中夫妻轮流照看孩子，今天轮到爸爸了。

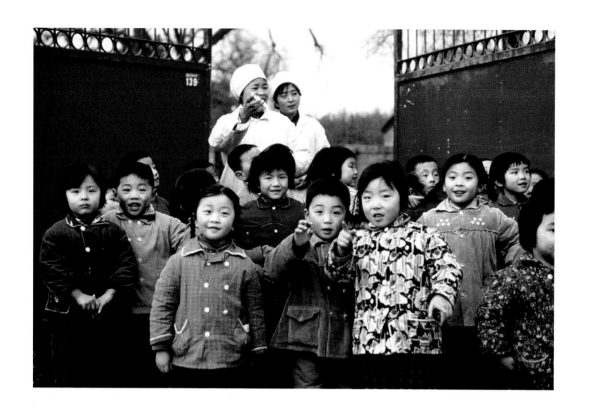

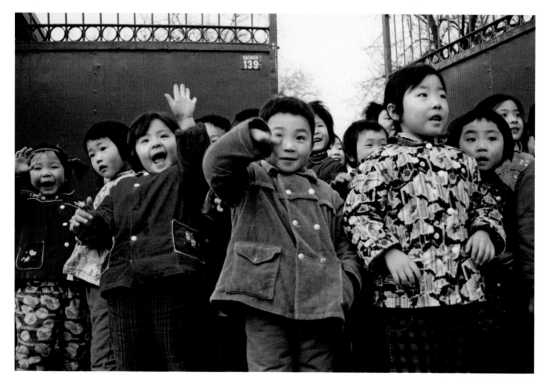

北京，1980年。这些孩子聚集在中央气象局幼儿园门口，保育员举着一张别人送给她的宝丽来照片。有趣的表情，美好的人，他们现在在哪里？我还能找到他们吗？

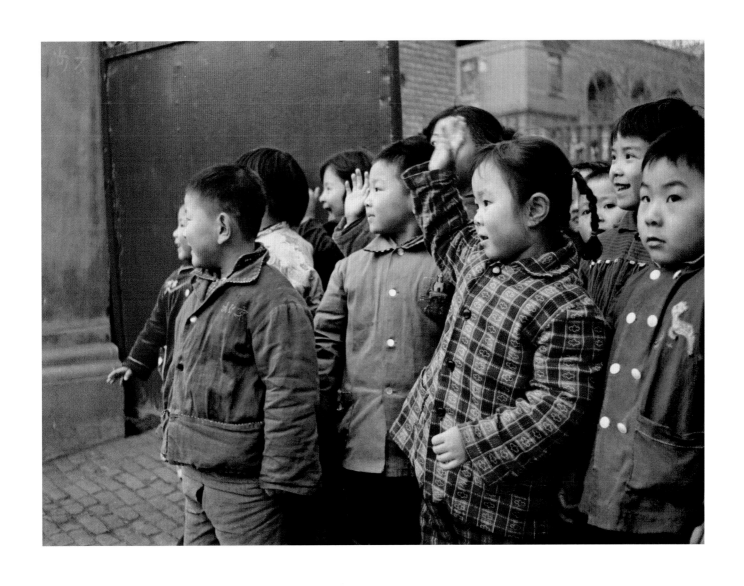

北京，1980年4月。美丽的脸庞，向美国游客挥手致意。他们都穿着色彩缤纷的衣服。

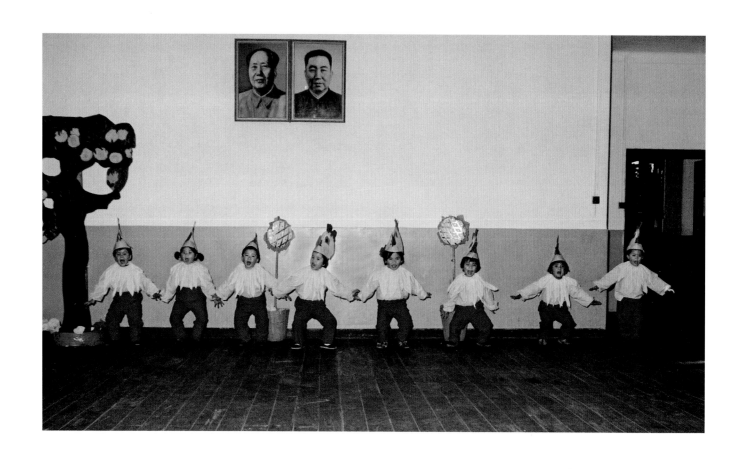

北京，1980年4月。孩子们在幼儿园跳舞，戴着小鸡帽子。他们玩得很开心。

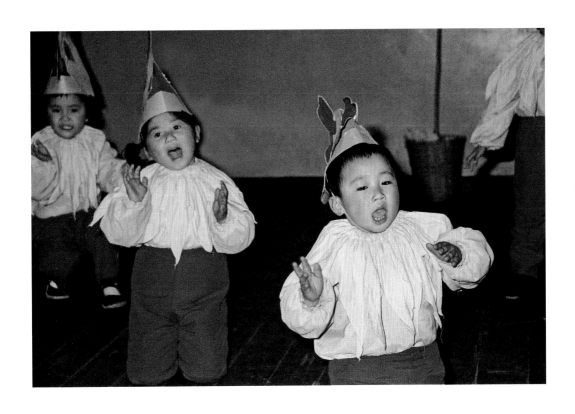

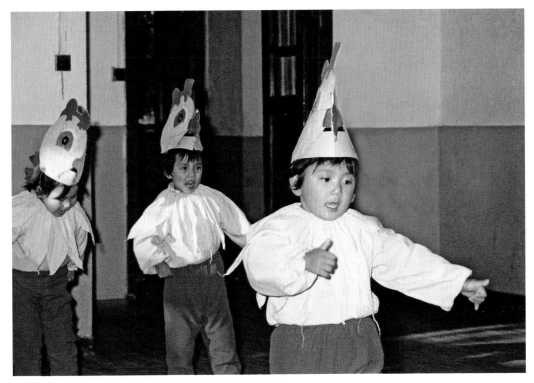

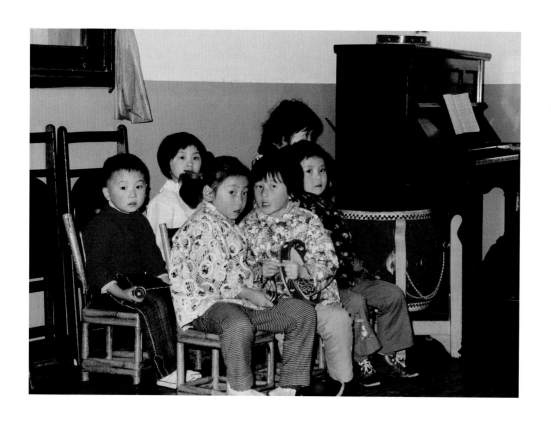

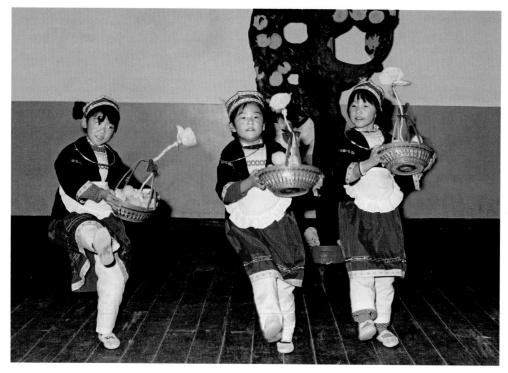

（上图）北京，1980年4月。孩子们拿着乐器准备演奏。两个小女孩不知道我在做什么。这个年龄的孩子以前可能没见过照相机。

（下图）北京，1980年4月。大一点的孩子们穿着五颜六色的漂亮服装，提着篮子开始表演。

14

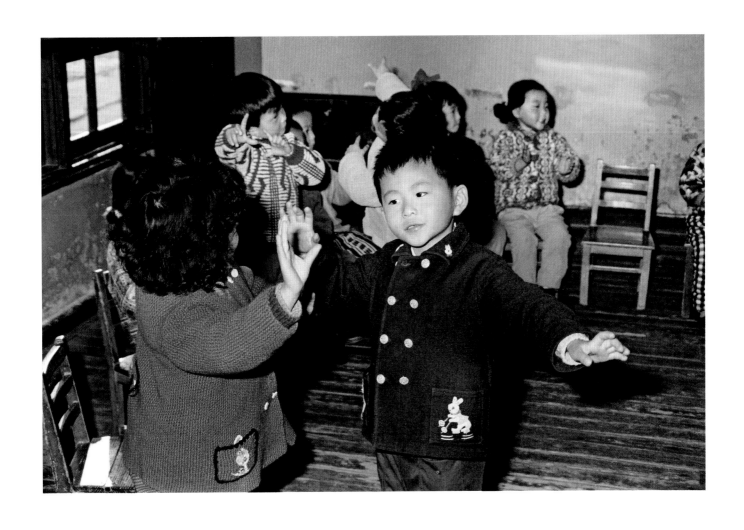

北京，1980年4月。小男孩和小女孩一起跳舞，他们的手很有感觉。孩子们经常会穿
装饰有小动物图案的衣服，这个男孩的衣服上绣着一只兔子的图案。

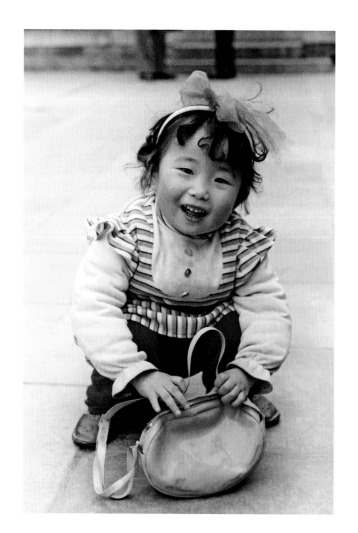

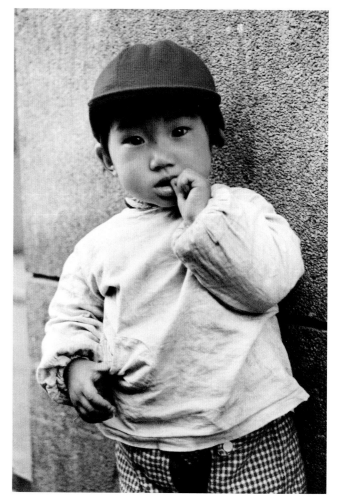

（左图）北京，1980年。小女孩穿着粉红色的衣服，拿着一个蓝色的手提包，头上系着一个漂亮的粉红色蝴蝶结，很可爱。

（右图）上海，1980年。戴红帽子的小男孩，风格很西式。

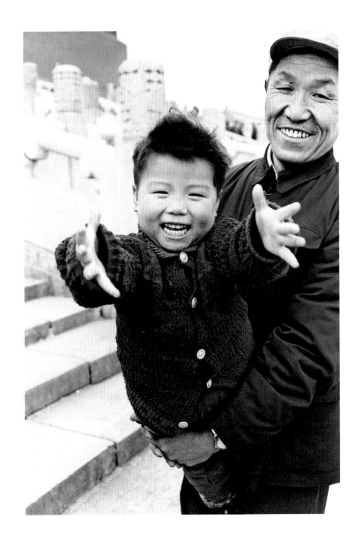
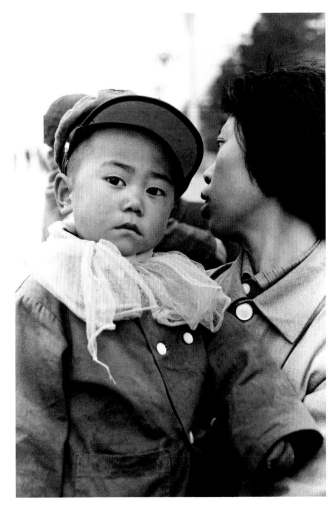

（左图）北京天坛，1980年2月。我花了大约五分钟才拍到这张照片，最后是我放下照相机，
伸出双手，小男孩模仿了我的动作，我才得到这张特别的照片。

（右图）北京，1980年。小男孩和他妈妈都穿着军绿色的衣服，男孩脖子上围着一条黄色的
围巾，这让他看起来不那么单调。

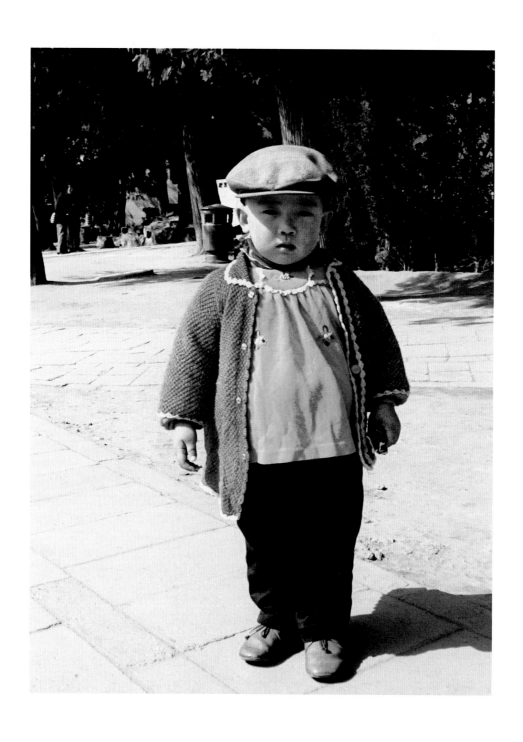

北京，1980年。小男孩戴着帽子，打扮得很成熟的样子。

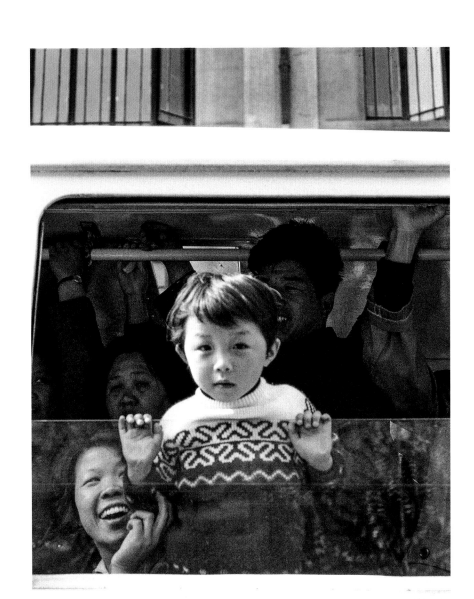

上海，1980 年 3 月。一个小男孩在公共汽车上被照相机吸引了。他的母亲在后面微笑。
多么亲密的关系！

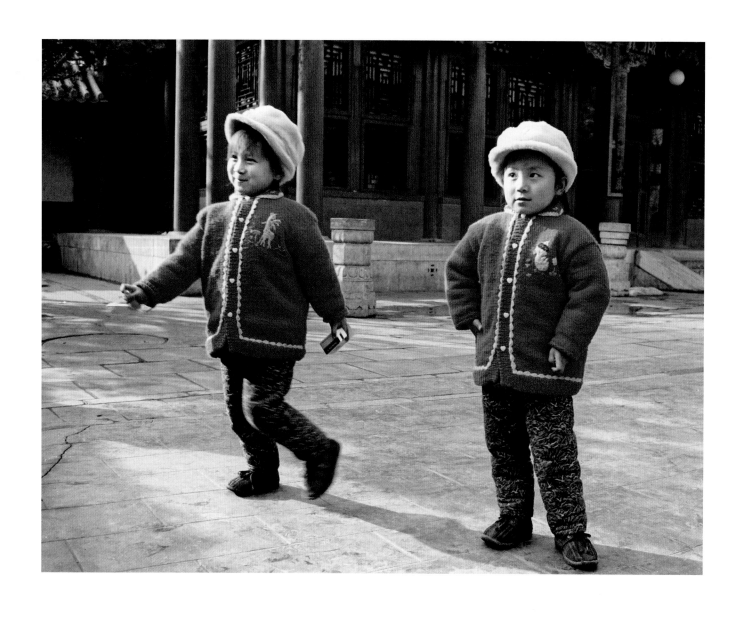

北京故宫，1980年4月。可爱的双胞胎女孩，手里拿着彩色气球。一个小女孩拿着一个空的柯达胶卷盒。她们是我在中国时见到的唯一一对双胞胎。

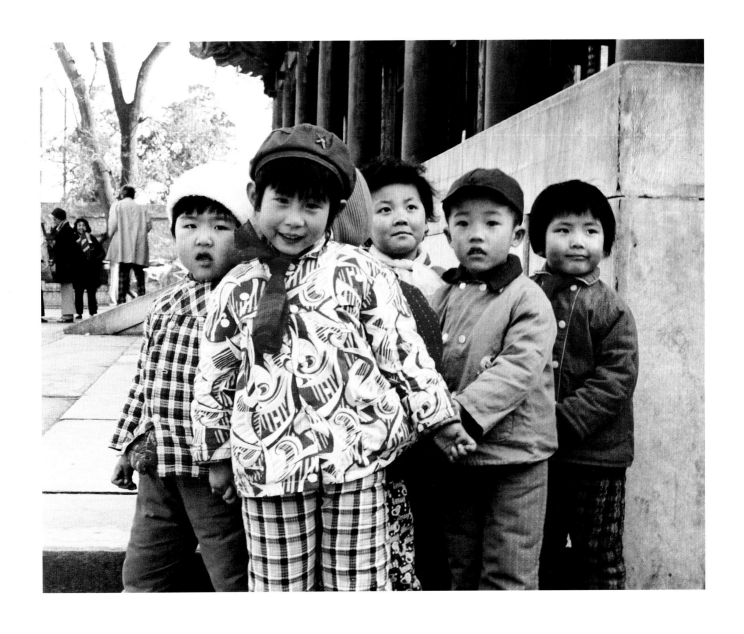

北京颐和园，1980年。漂亮的小孩子，他们不知道我在做什么。

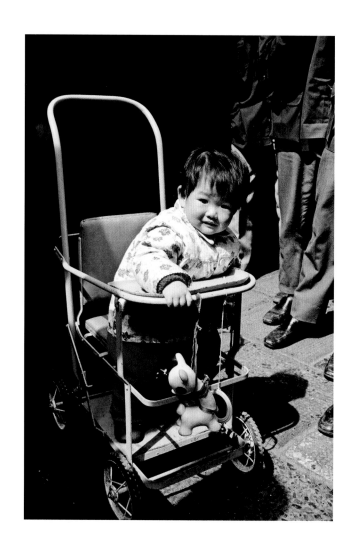

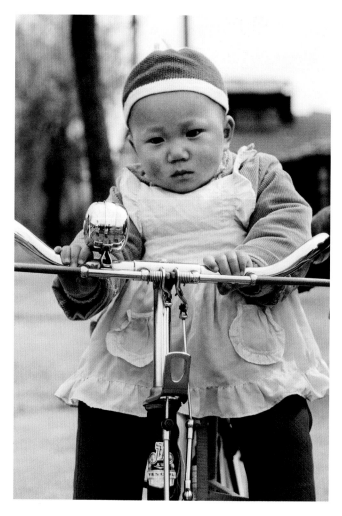

（左图）北京，1980年。儿童车里的小孩。

（右图）北京，1980年。小男孩坐在爸爸的自行车上。自行车的铃铛上映出作者的倒影。

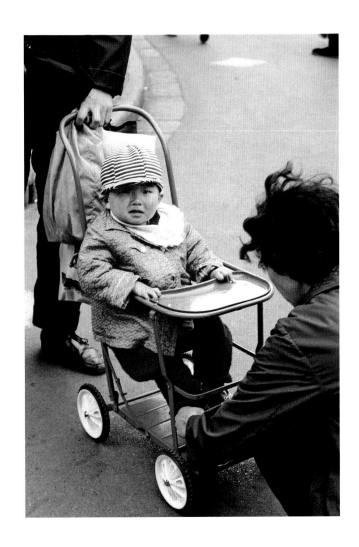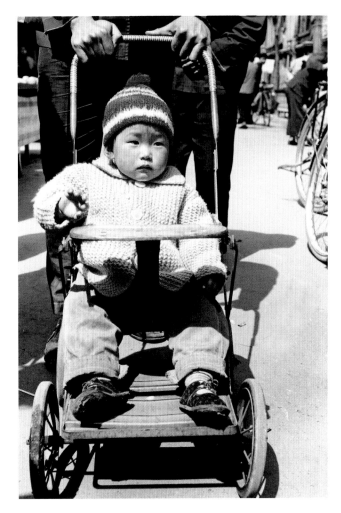

（左图）上海，1980年3月。小女孩坐在一辆新儿童车里。

（右图）北京，1980年。一辆破旧的童车，孩子穿着色彩艳丽的衣服。

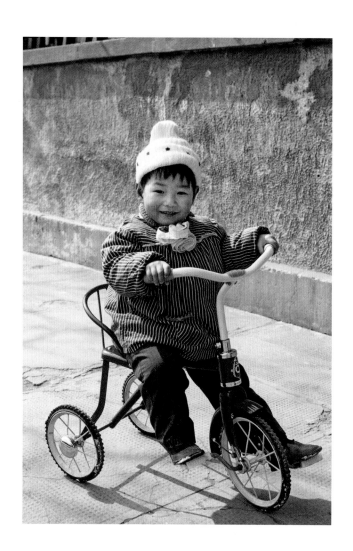 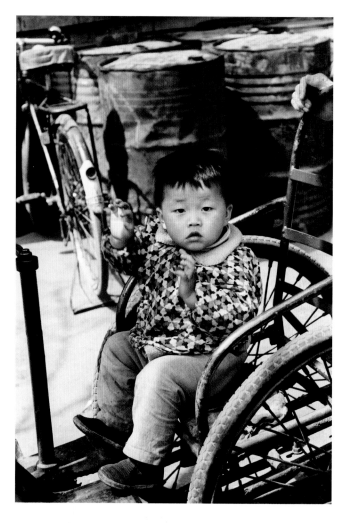

（左图）北京，1980年。有一辆新玩具三轮车的小男孩。他的父母可能是存了很长时间的
钱给他买了新三轮车。

（右图）北京，1980年。坐在推车上的小男孩。

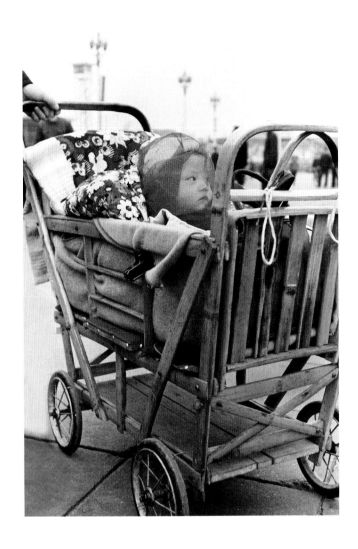

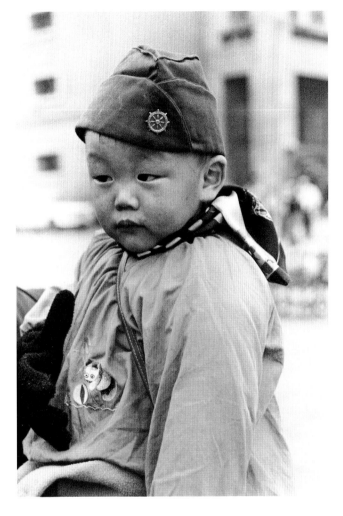

（左图）北京，1980年。小孩坐在竹制的婴儿车里。

（右图）北京，1980年。戴着"海军帽"的小男孩。他的妈妈害羞地躲在了他的身后。

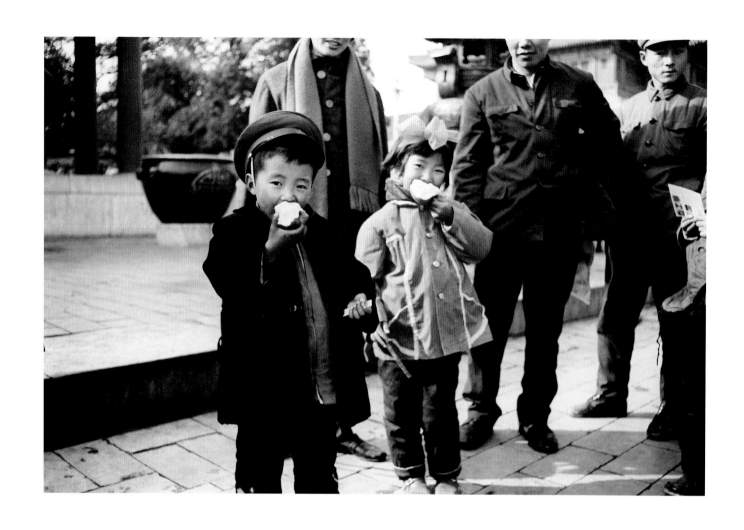

北京颐和园，1980 年。小男孩和小女孩在吃游船上的乘客送给他们的苹果。

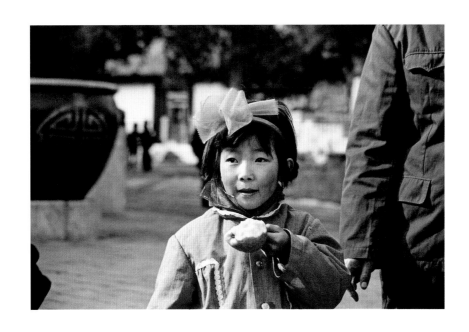

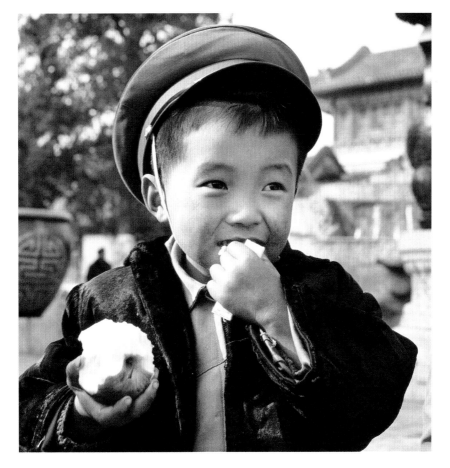

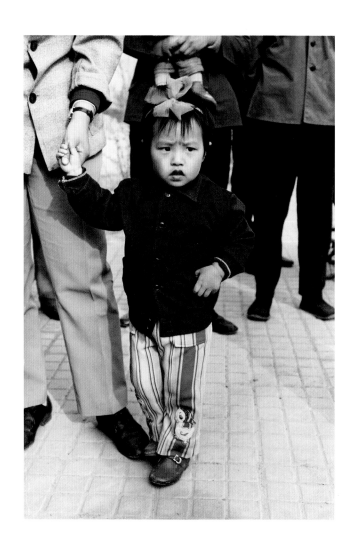 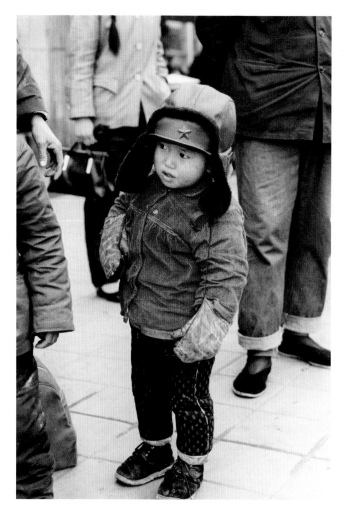

（左图）北京，1980年。一个非常时髦的小女孩，红扑扑的脸蛋，也许化了点淡妆。

（右图）北京，1980年。一个小男孩戴着超级漂亮的帽子。

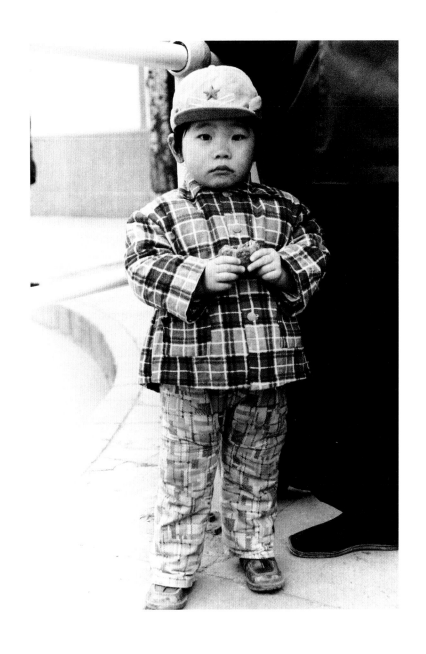

北京，1980年。小女孩拿着一些食物。

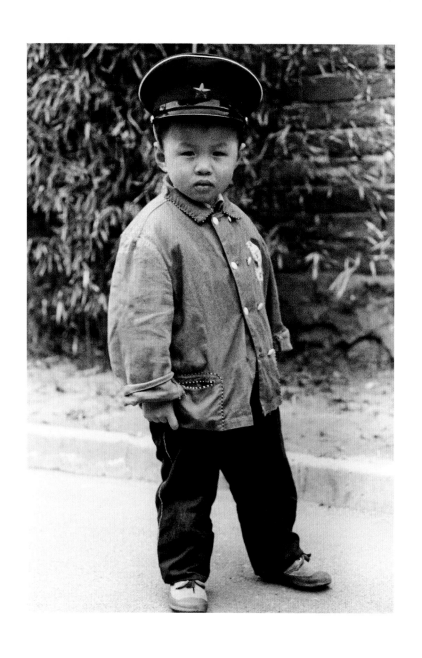

北京，1980 年。他看起来像一个小男子汉。

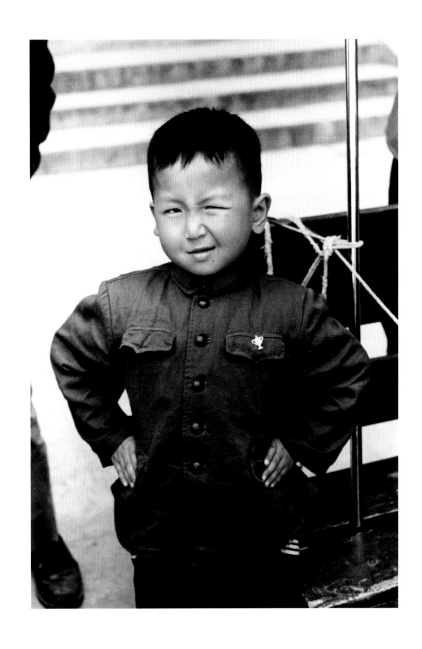

北京，1980年。我向这个小男孩展示了如何拍照之后，他向我眨了眨眼。

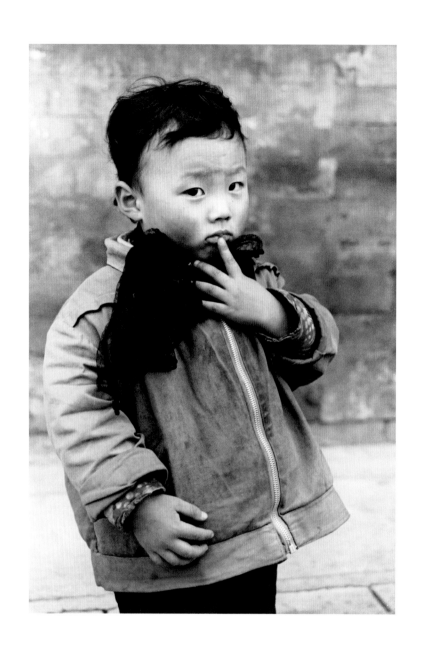

北京，1980年。美丽的表情，他不太信任我！

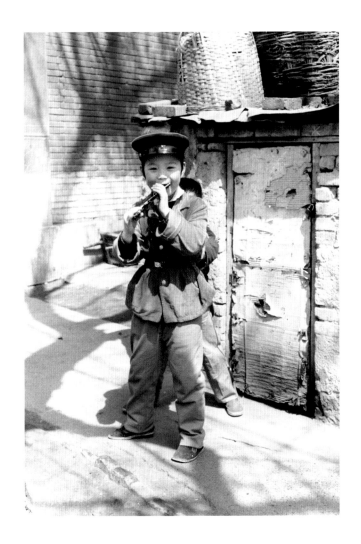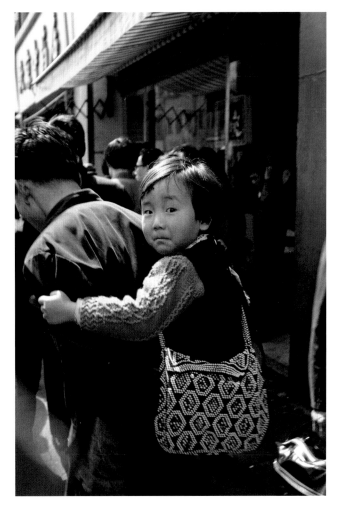

（左图）北京，1980年。两个小男孩，一个躲着镜头，另一个拿着玩具枪。

（右图）上海，1980年3月。小女孩紧紧地抓着她的父亲，她肩上背着一个时髦的包。

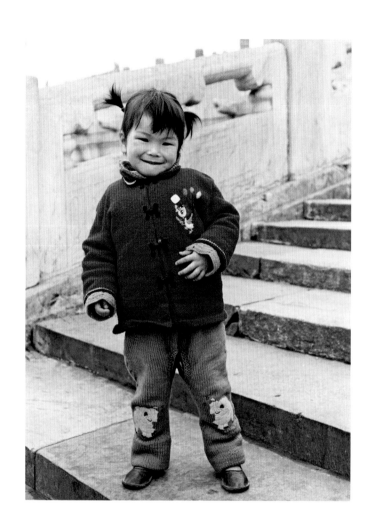

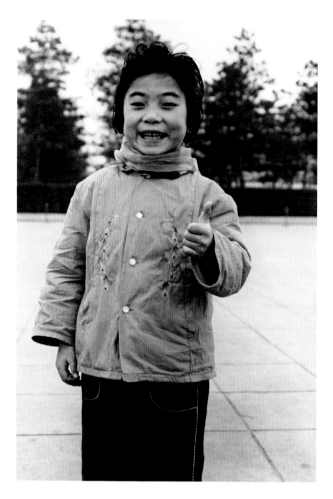

（左图）北京，1980年。小女孩穿着红衣服，扎着辫子。

（右图）北京，1980年。这个快乐的女孩模仿我，也跟着一起竖起大拇指，我觉得这很有趣。

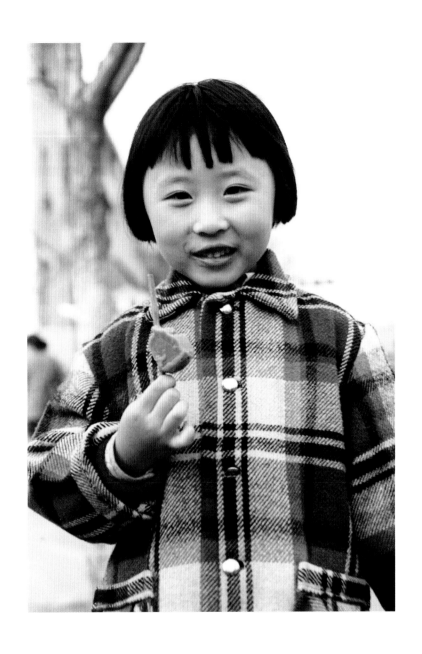

北京，1980年4月。冰棍是孩子们的最爱。

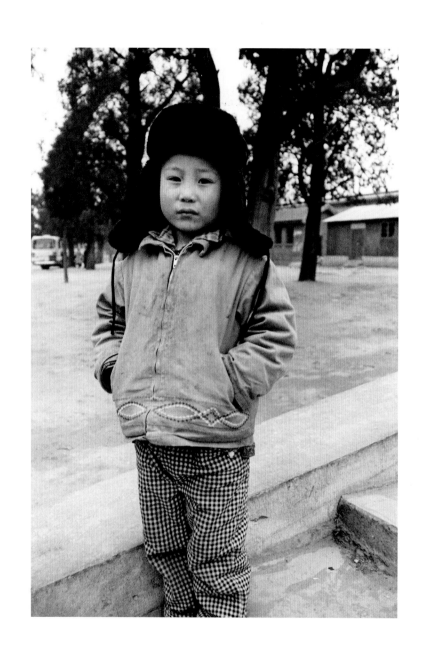

北京，1980年。小男孩戴着一顶能让他的耳朵暖和些的漂亮帽子。

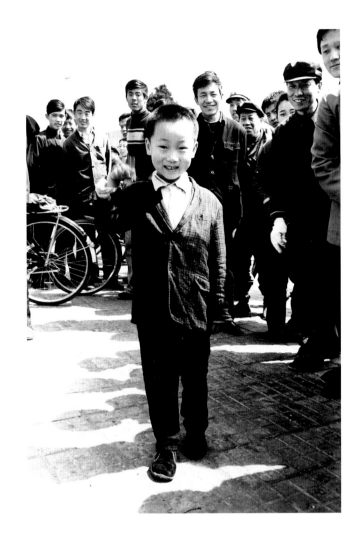

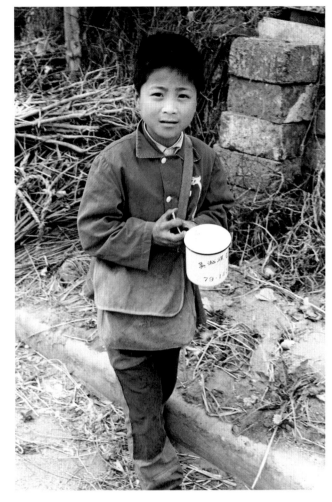

（左图）北京，1980年。小男孩向我挥了挥手，后面围着一群人。

（右图）北京，1980年。小男孩拿着杯子，正在去上学的路上。

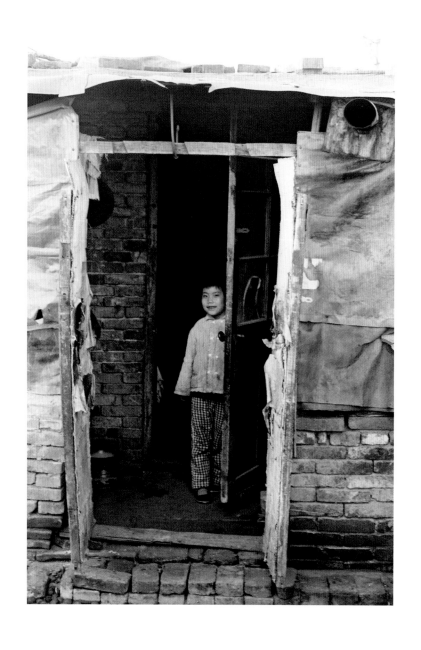

北京，1980年。小女孩好奇地想知道我在做什么。

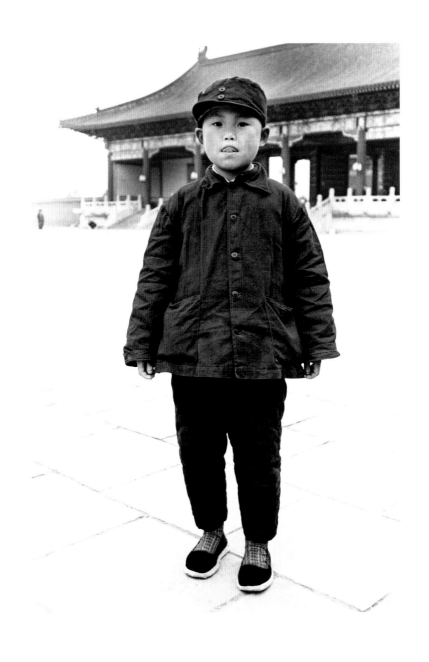

北京，1980年。我不确定这个男孩是害羞还是吐舌头。

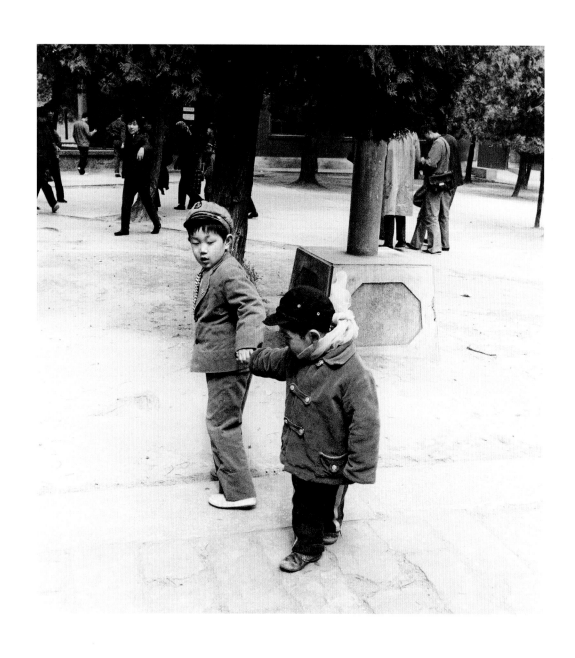

北京，1980年。哥哥在照顾弟弟，远处是他们的妈妈。

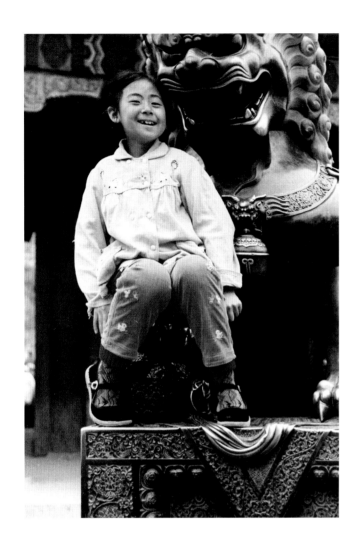

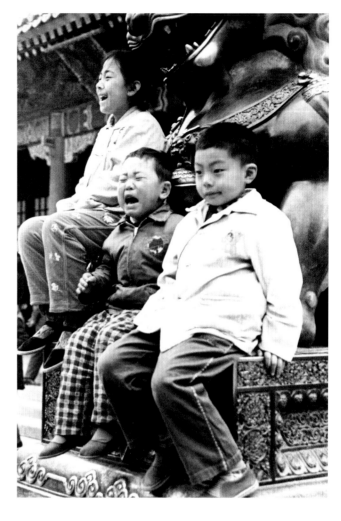

（左图）北京，1980年。快乐的小女孩与狮子一起摆造型。

（右图）北京，1980年。我猜，中间的这个小男孩不想让我给他拍照。

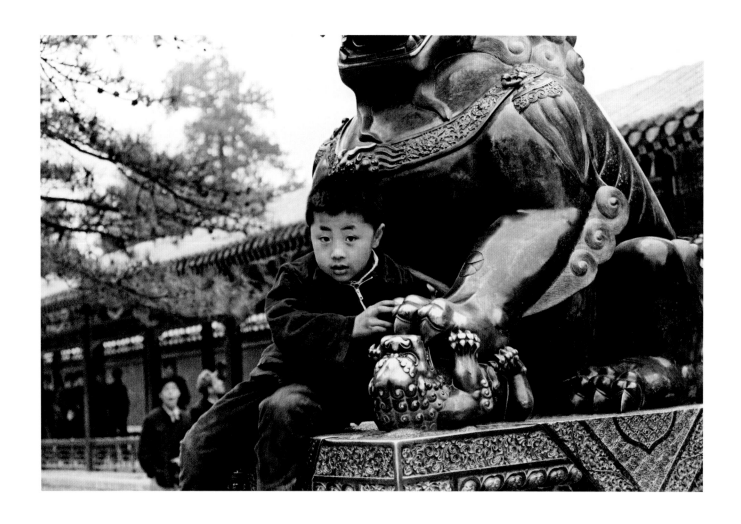

北京，1980 年。我猜，这是前面那个女孩的弟弟，也想和狮子一起摆造型。

（右页上图）北京，1980 年。孩子们的笑脸，远处是一个男子爬上了铜狮子拍照，
这是我在中国旅行时看到的第二部相机。

（右页下图）北京，1980 年。一群孩子在北京郊区。

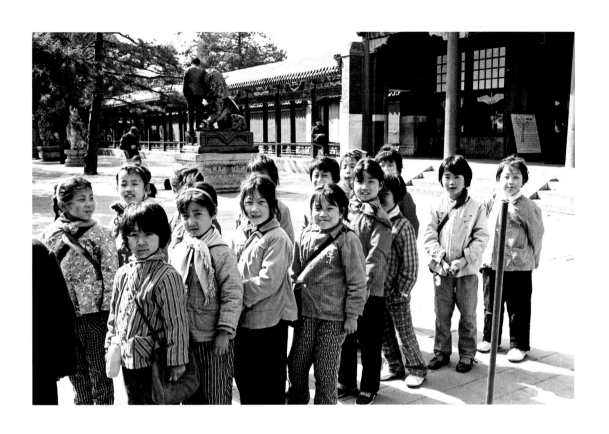

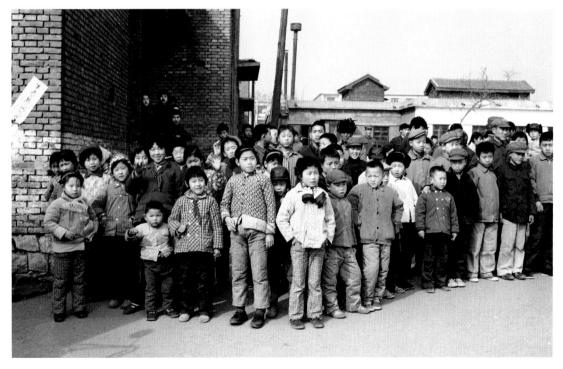

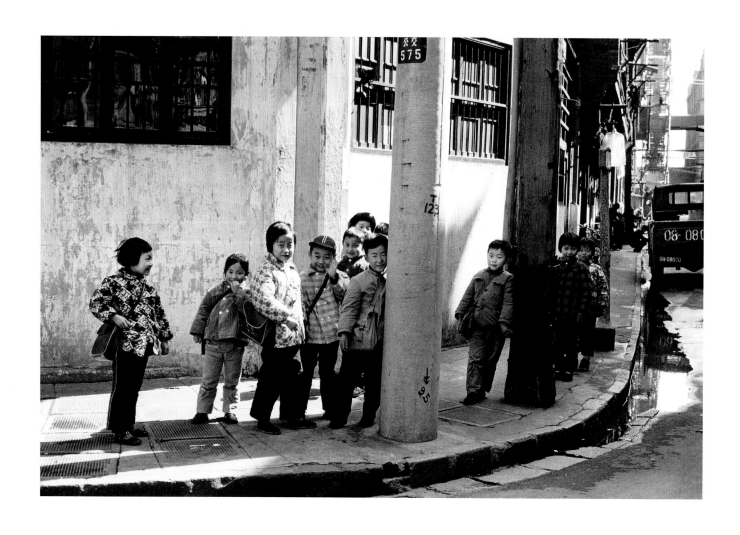

上海，1980年4月。孩子们在上学的路上，有的孩子在挥手。

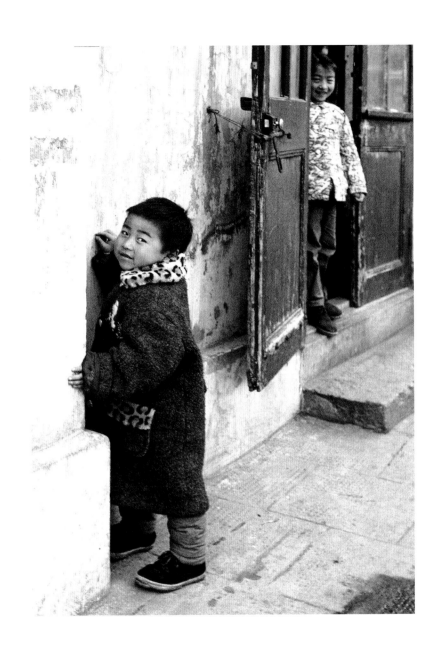

上海，1980年。弟弟和姐姐。小男孩穿着漂亮的外套。

# 红旗下的红领巾

中国 · 1980

我遇到的青少年，在他们十几岁的时候，服装由儿童们穿的鲜艳颜色，变成了他们父母所穿的卡其色或蓝色。他们戴的红领巾具有特别的含义，代表他们是少年先锋队的成员。

　　学校组织的郊游很受欢迎，我在天安门广场遇到过很多学生参加活动。

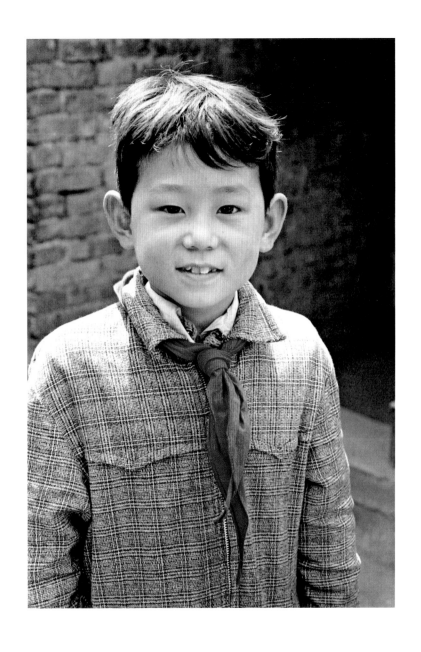

上海，1980 年 4 月。戴红领巾的小男孩。

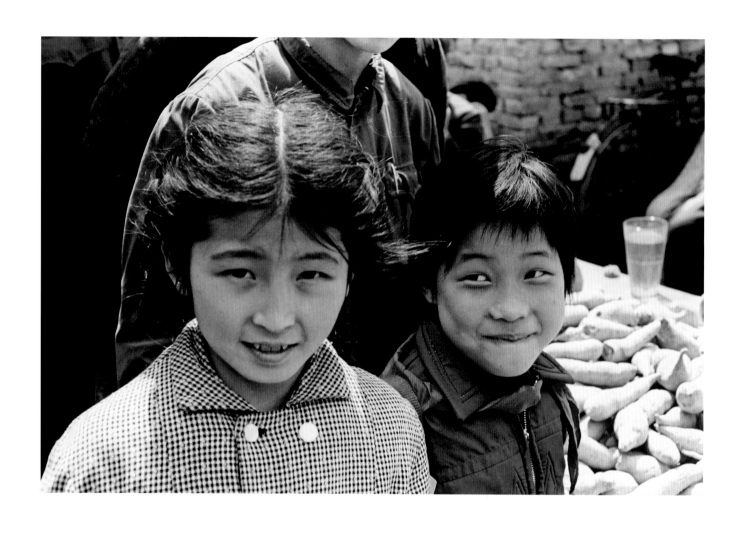

上海，1980年4月。两个小女孩在市场。

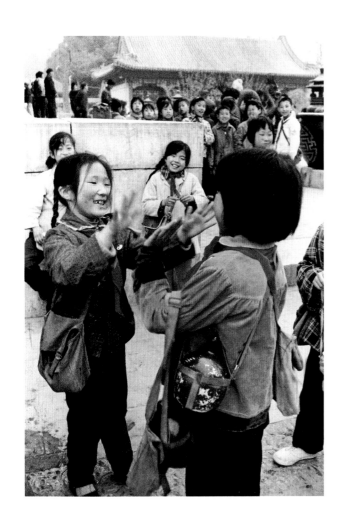

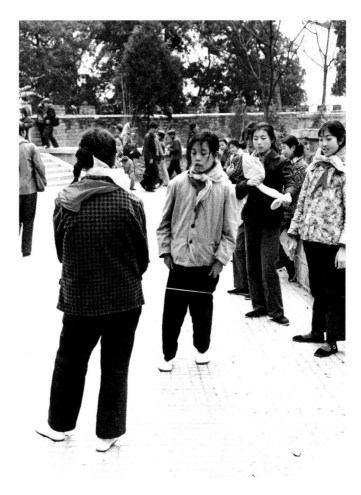

北京颐和园，1980年。女孩们在玩游戏、跳皮筋。

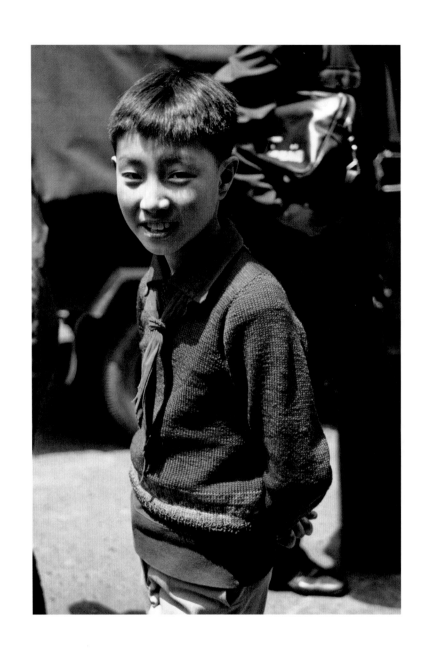

北京，1980 年。一个戴着红领巾的自信的男孩。

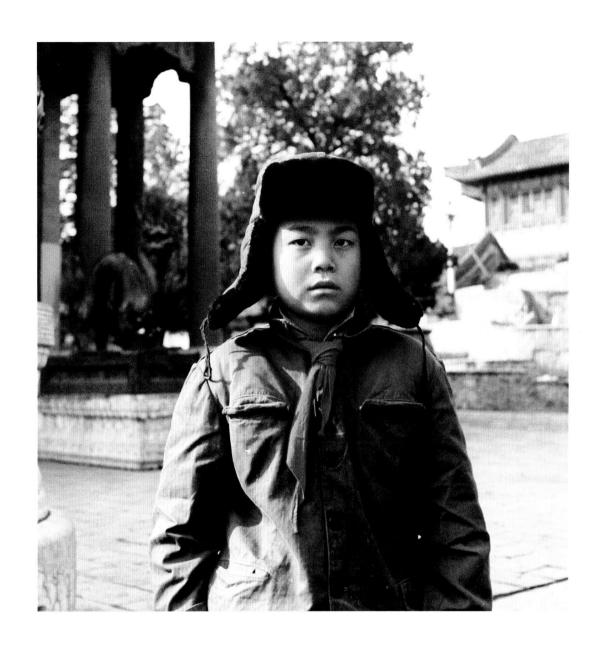

北京颐和园，1980 年。戴红领巾的男孩。

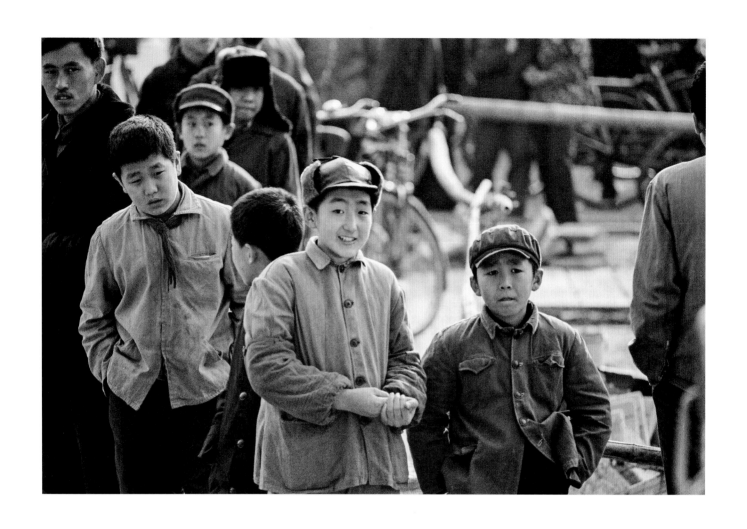

北京，1980 年。街头的男孩们。

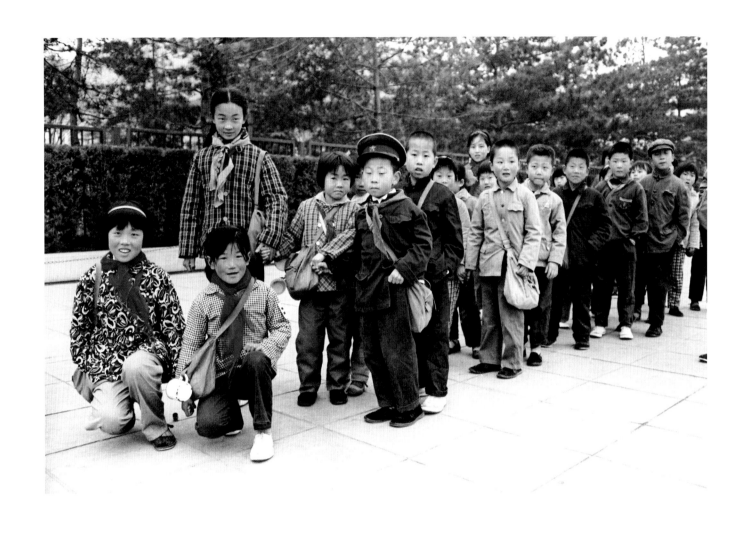

北京，1980年5月。男孩们穿着蓝色、灰色或米色的衣服，显得很严肃。

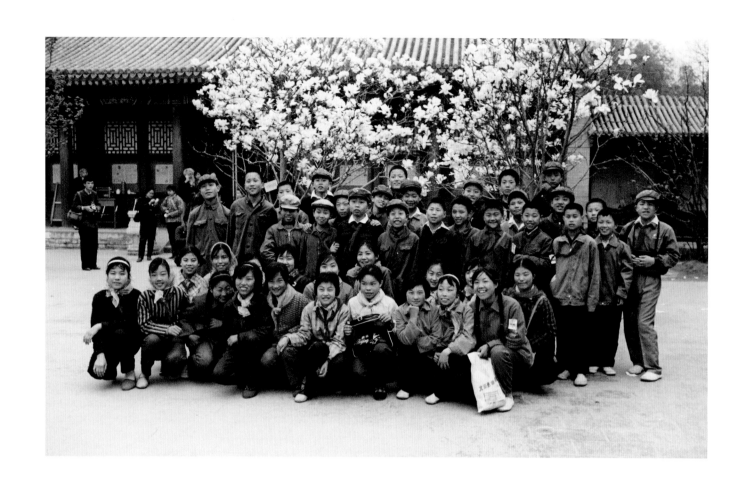

北京，1980年。一大群学生外出春游。左边站着的那个人，手里拿着一部可能是海鸥120照相机。我在中国的时候很少看到有人带照相机。

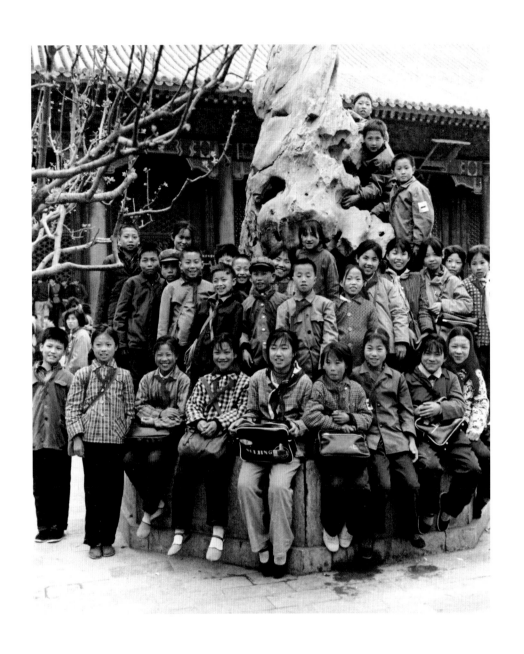

北京颐和园，1980年。他们让我为他们拍了一张合影。

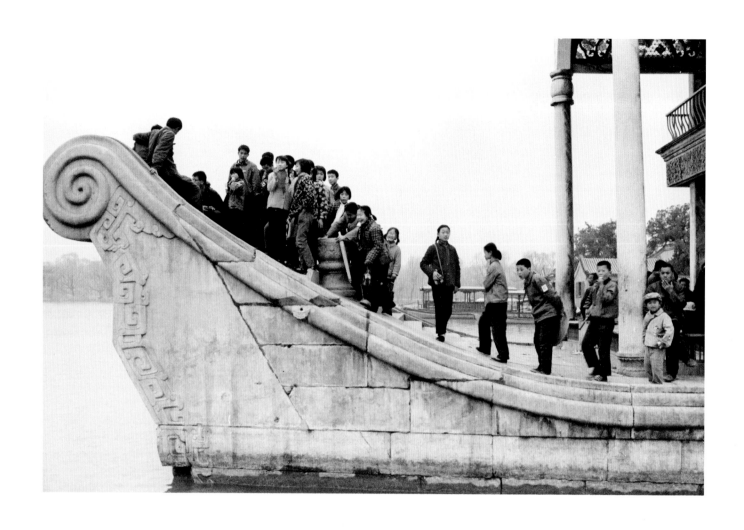

北京颐和园，1980 年。小学生们在石舫上玩得很开心。

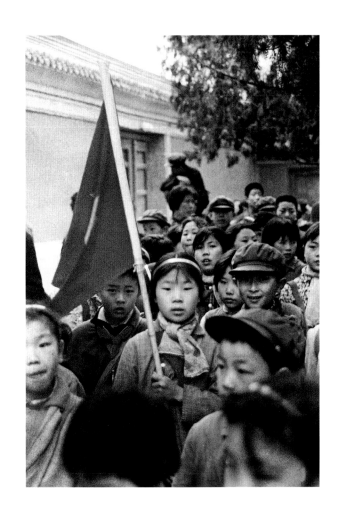

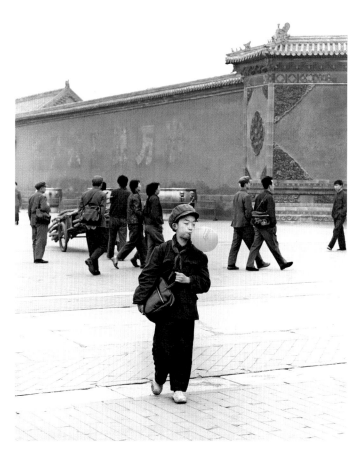

（左图）北京，1980年。小女孩骄傲地打着红旗。

（右图）北京，1980年。吹气球的小男孩，在故宫里漫步。

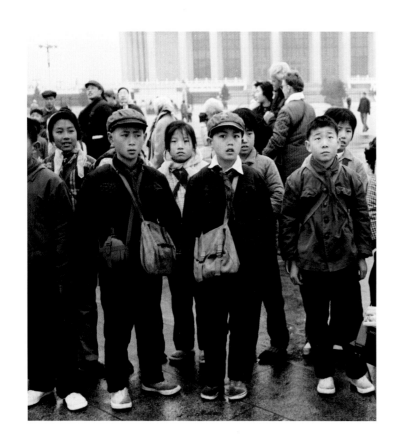
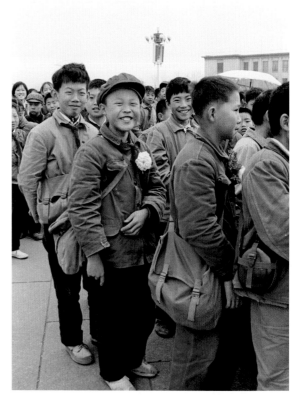

（左图）北京，1980年。这些男孩都准备了书包和水壶。

（右图）北京，1980年。有个性的快乐小孩。

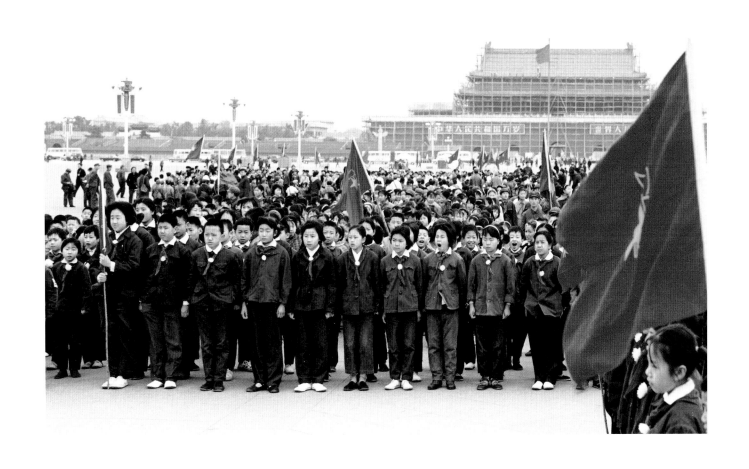

北京，1980年。学校组织学生到天安门广场参加活动，孩子们在那里参观人民英雄纪念碑和
毛主席纪念堂。

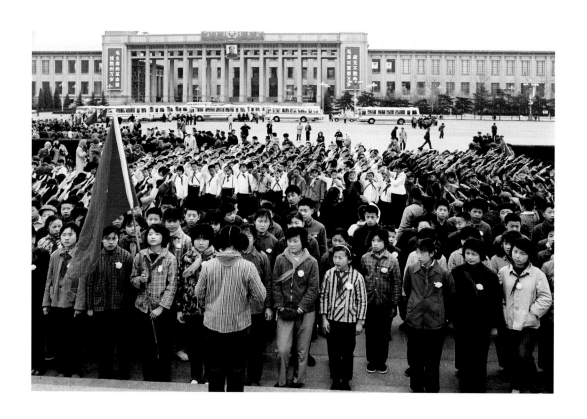

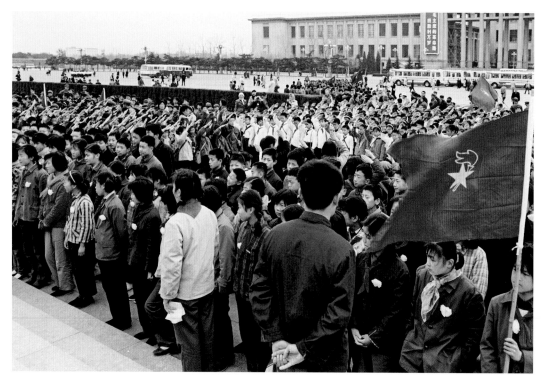

北京，1980年。少先队员们向过去的中国英雄致敬。

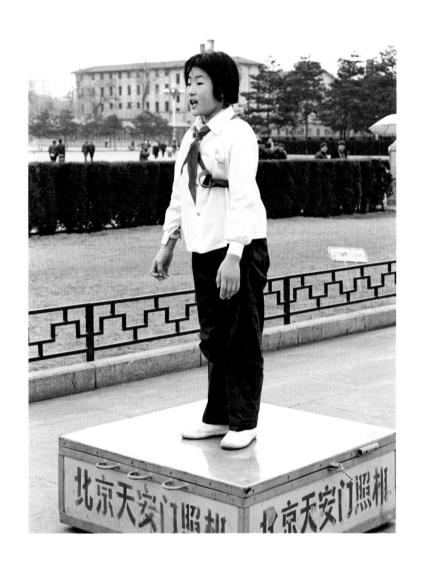

北京，1980 年。一个女孩正在向其他人宣讲。

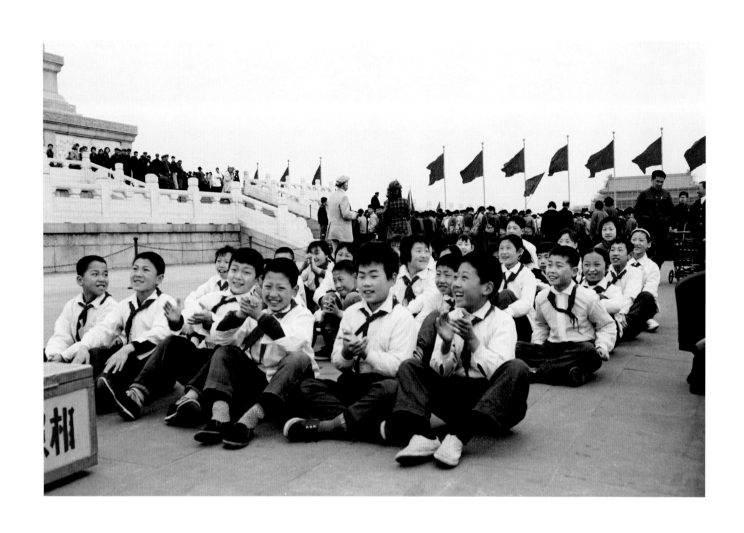

北京，1980年。一群学生在天安门广场拍手唱歌。

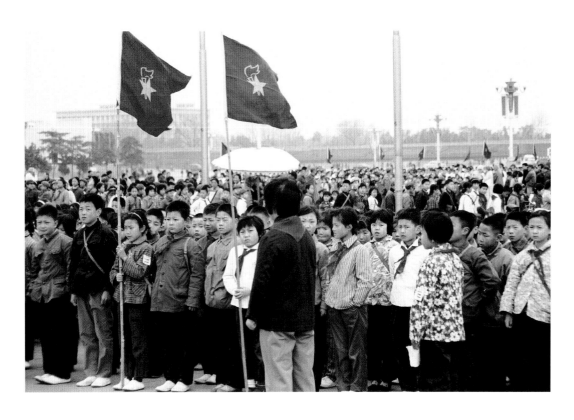

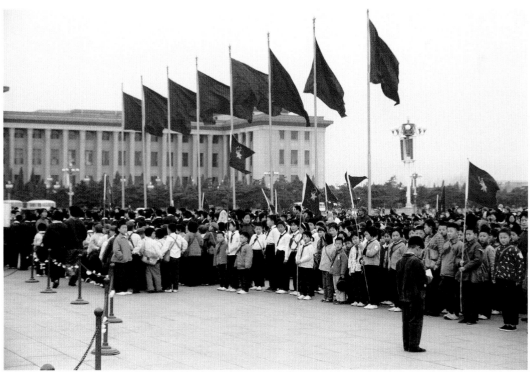

北京，1980年。孩子们
在天安门广场参加活动。

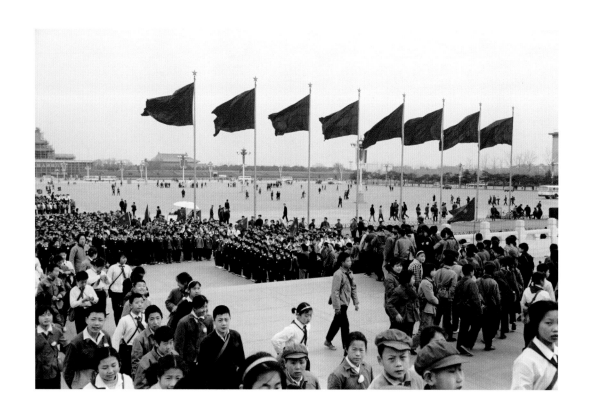

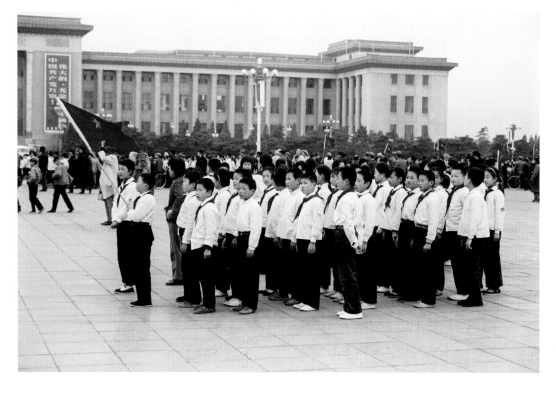

北京，1980年。我在天安门广场看到许多学校组织的学生活动，参观人民英雄纪念碑和毛主席纪念堂。他们都戴着红领巾。

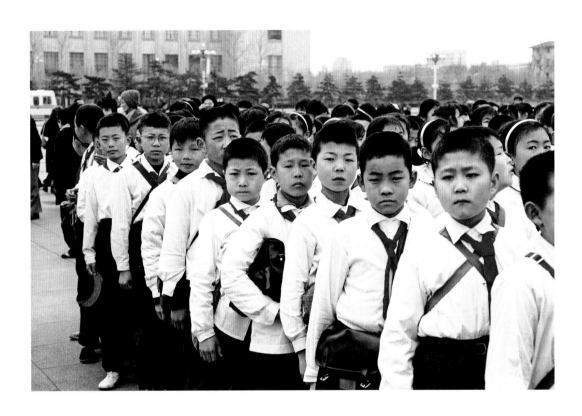

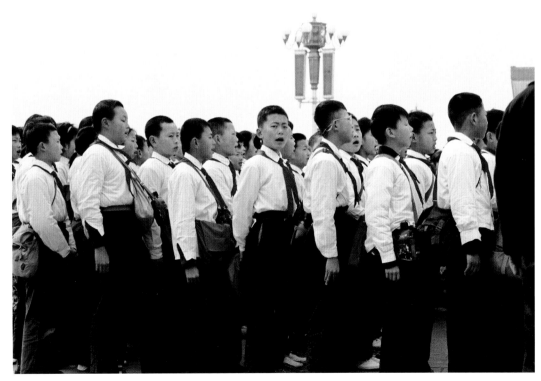

北京，1980年。男孩们
看起来纪律严明。他们
的发型很整齐，难道去
的是同一家理发店？

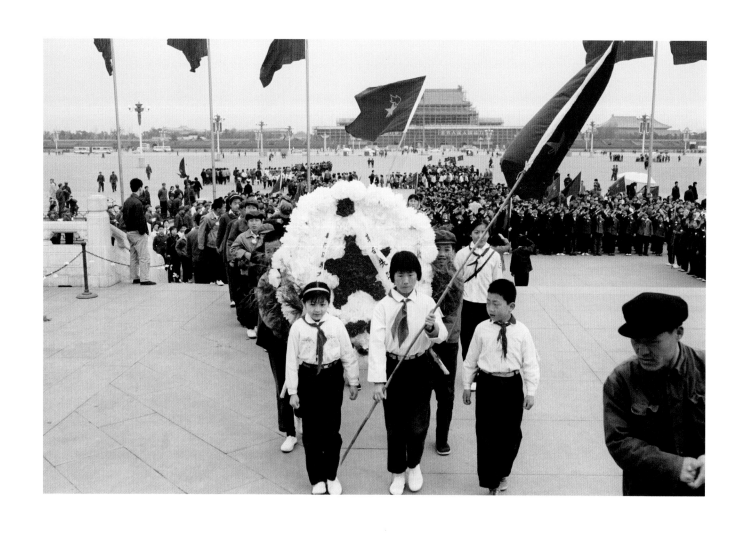

北京，1980年。天安门广场上的孩子们向人民英雄纪念碑献花圈。

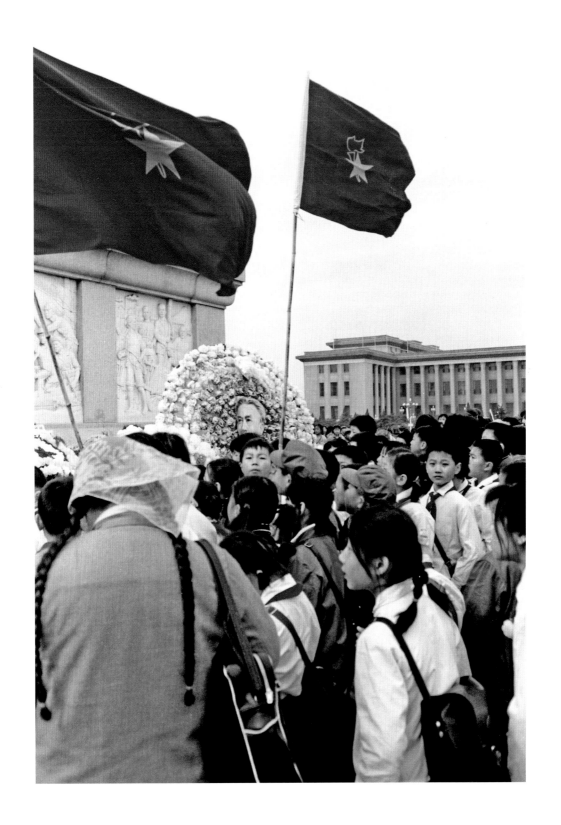

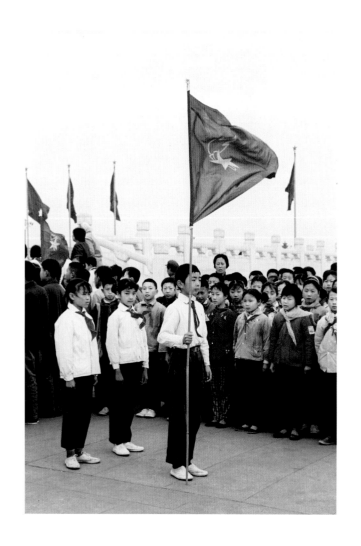
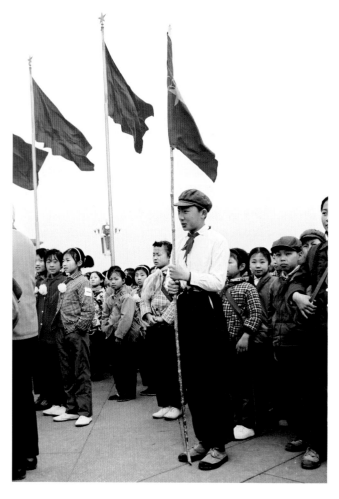

北京，1980年。天安门广场上参加活动的队伍，孩子骄傲地举着红旗。

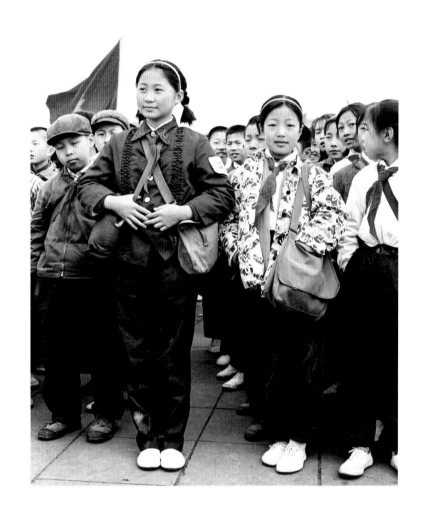

北京，1980年。健美的女孩，在天安门广场上的这张美丽脸庞，格外出众。

# 岁月的风景

中国 · 1980

我深深体会到中国当时的家庭纽带是多么牢固。许多老人不得不依靠他们的家庭来养活。祖父母很受尊敬，在年轻人外出工作时，他们在照看孩子方面起着重要的作用。正如你在照片中看到的，我遇到了聊天、打牌和织毛衣的老人们。

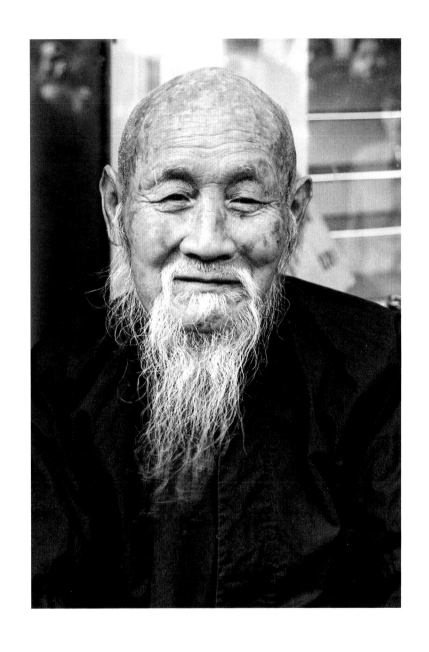

北京，1980 年 3 月。蓄有胡子的老人，他是家中的长辈。

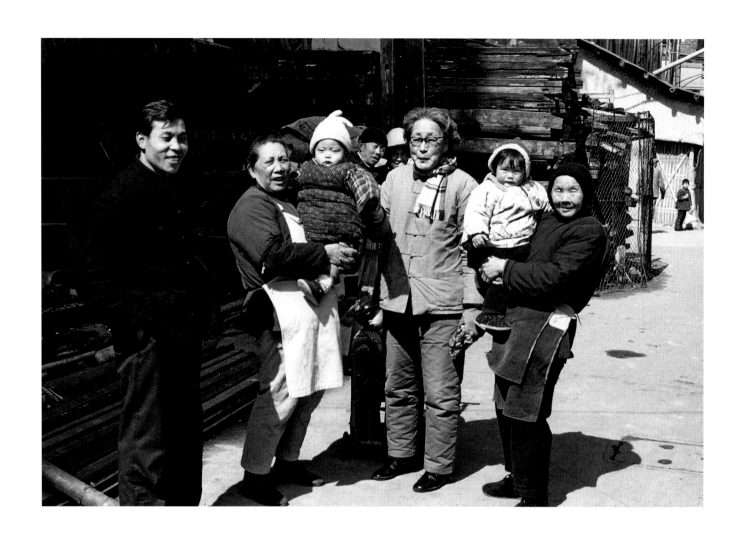

上海，1980年3月。家门口，被抱着的两个孩子，他们由父母和祖父母轮流看护。

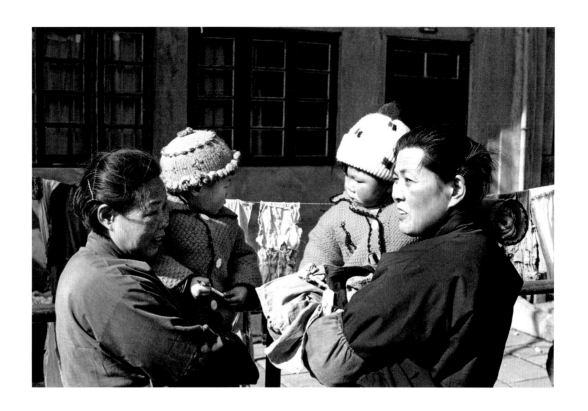

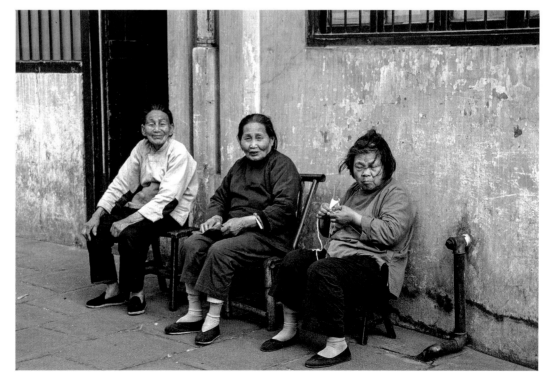

（上图）上海，1980年3月。中国家庭显而易见的亲密关系给刚到中国的外国游客留下了深刻印象。

（下图）上海，1980年3月。三位老太太在一起打发时间。她们可能是一辈子的朋友。

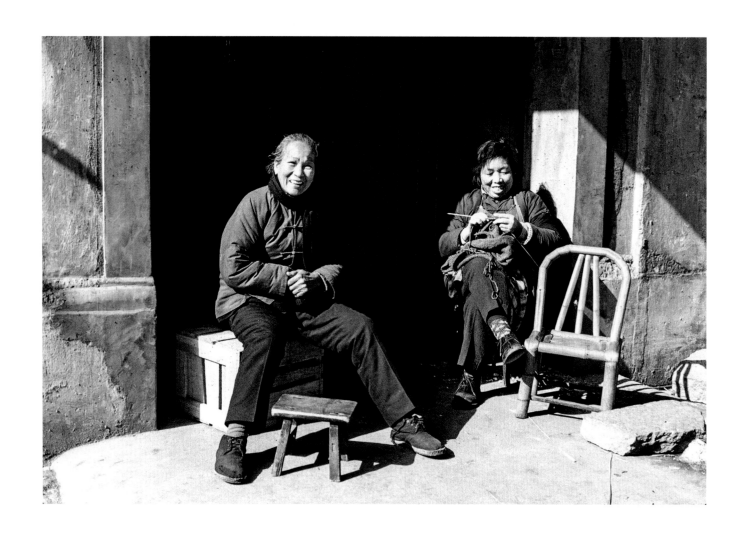

上海，1980 年。织毛衣是妇女们最喜爱的活动。注意那把手工制作的椅子
和那个凳子。左边这位女士穿着一件漂亮的棉袄。

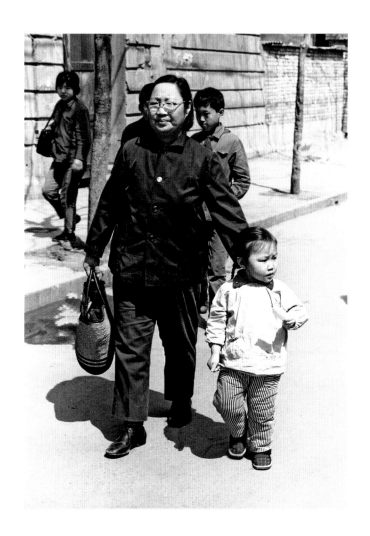

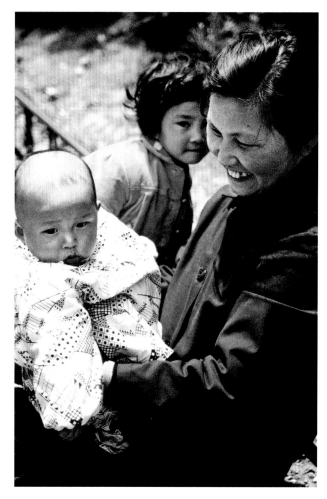

（左图）北京，1980年4月。祖母领着一个拿着冰棍的小女孩。

（右图）北京，1980年4月。她想让我给孩子拍照。

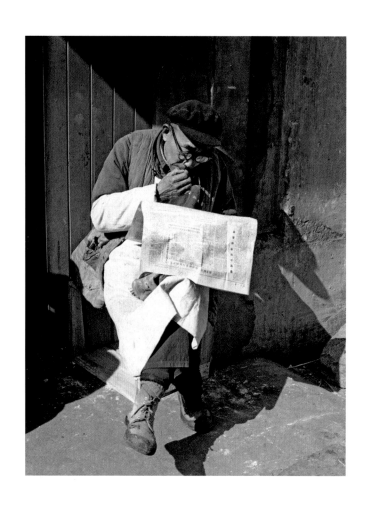 

（左图）上海，1980年。读报纸的老先生。

（右图）上海，1980年。我看到的为数不多的奢侈品之———收音机!

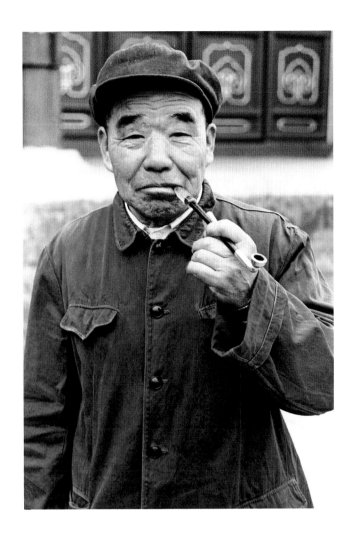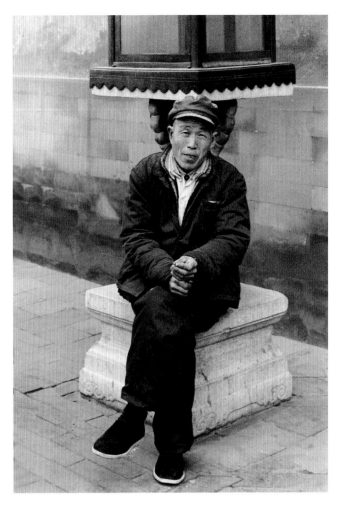

（左图）北京故宫，1980年。传统的中国烟斗——烟袋杆。

（右图）北京，1980年。一个上了年纪的工人，穿着好几层衣服，手里拿着一支香烟。

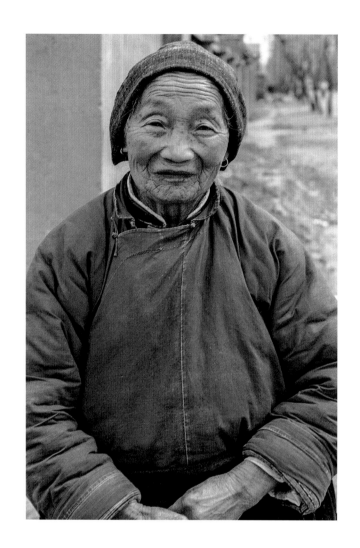 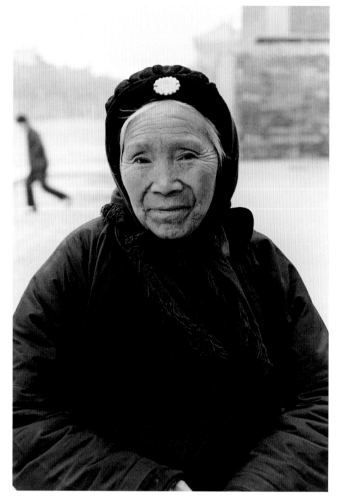

（左图）北京，1980年3月。老人坚毅的神情。她戴着一对耳环，很特别。

（右图）北京，1980年。老妇人，面容姣好。

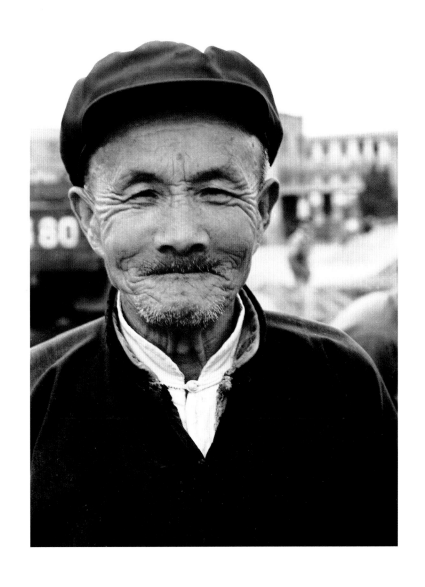

北京，1980 年。老人饱经风霜，终其一生努力工作。他露出了很开心的笑容。

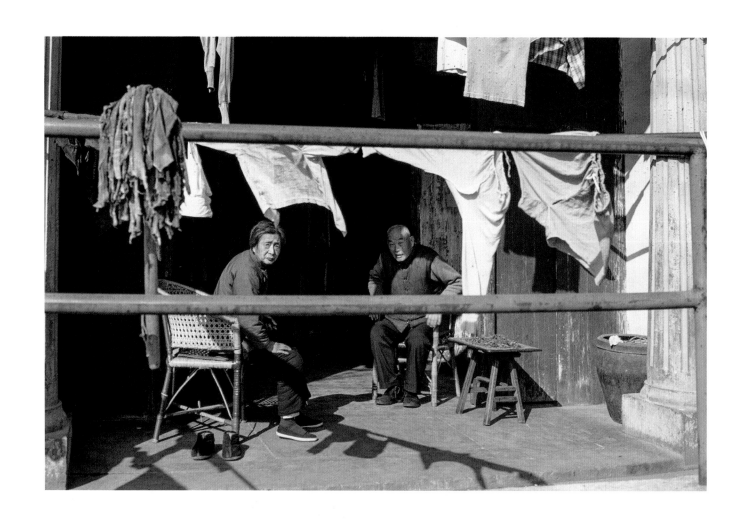

上海，1980年。两位老人在门口晒太阳，注意挂在房子外面晾干的衣服。

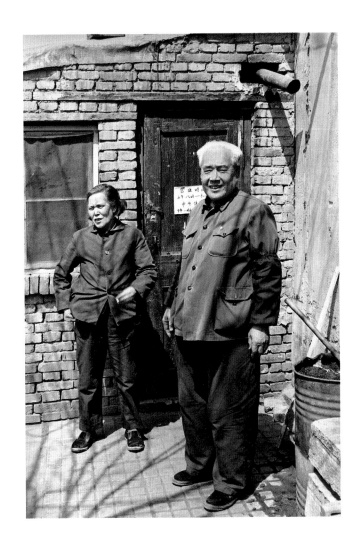
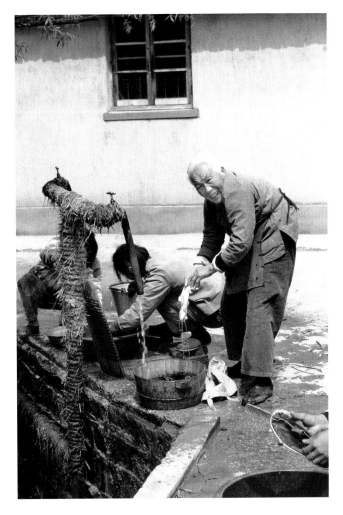

（左图）北京，1980年3月。两位老人站在他们朴素的家门外，穿着标准的蓝色制服。

（右图）上海，1980年。老人经常要做家务。大多数中国房屋没有内部供水，水都来自
公用水龙头。

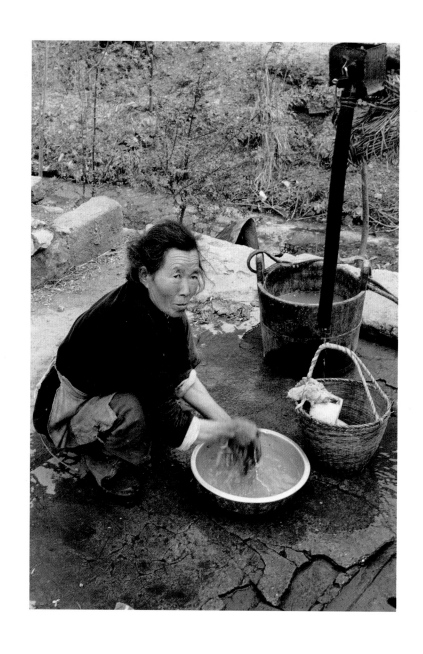

北京，1980年。老太太在公共水龙头边洗衣服。大多数家庭不得不共用水龙头，尤其是在
农村地区。

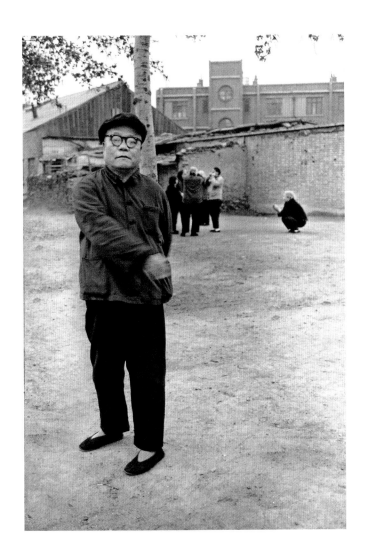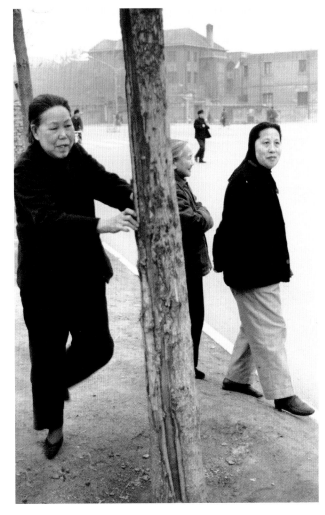

（左图）北京，1980年。有着薄雾的清晨，老人正在晨练，远处是一群老太太。

（右图）北京，1980年。一位上了年纪的女士正在做一些伸展运动。

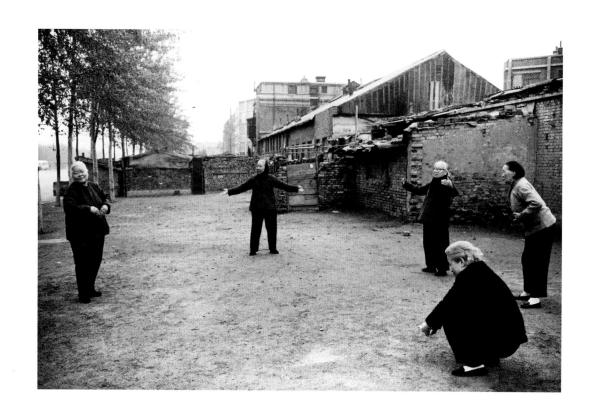

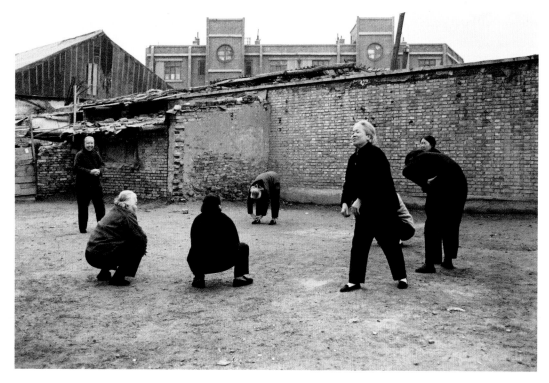

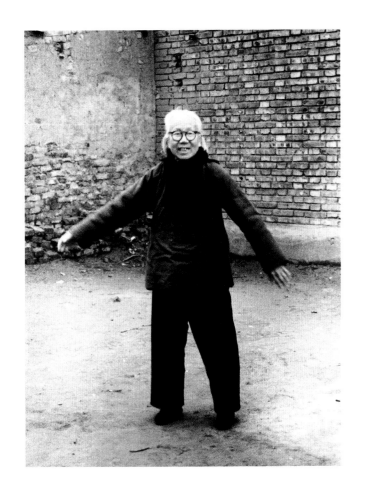

北京，1980年。这组照片是一大早在北京友谊宾馆外拍摄的。天气寒冷、灰暗，雾气弥漫，
这些老人在那里锻炼身体。我喜欢她们的动作和身后的建筑物，她们很享受那个清晨。

# 在路上

中国·1980

中国80年代的生活节奏很平稳，我观察到一种对我来说很陌生的平静。街道既漂亮又宽阔，你会看到：自行车迂回前进，公共汽车慢慢地蜿蜒前进。这里没有熙熙攘攘，也没有交通高峰期。不过一旦出了城，你就可以看见交通堵塞了，这是因为道路质量较差。可以说，在这次旅行中，我见识了中国的航运、公共汽车和铁路运输。我记得乘蒸汽动力火车到北京，一节车厢可以坐350人。那是一趟摇摇晃晃的旅程，坐在简陋的木椅上，穿过稀疏的乡村。列车上的盒装午餐包括烤鸡肉、一个面包卷、煮鸡蛋、几片水果，还有当地的啤酒和几杯茉莉花茶。

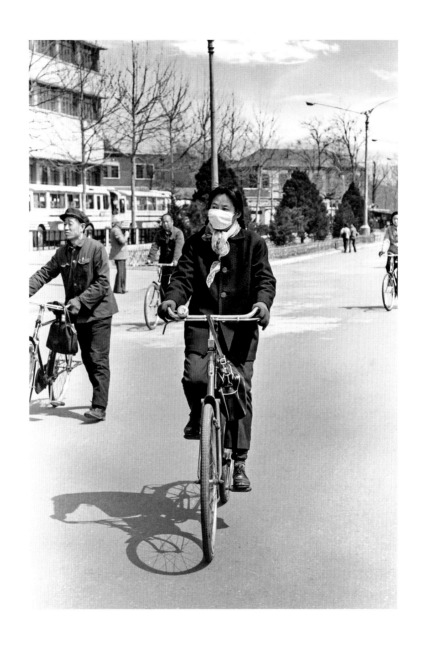

北京，1980年4月。这张照片拍摄于我们吃午饭的餐馆外，一个女人骑着自行车，戴着口罩。

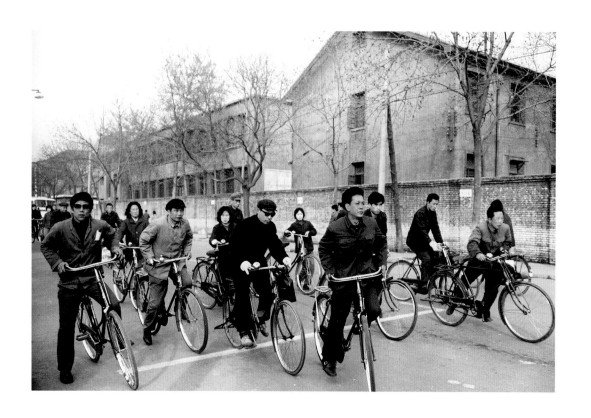

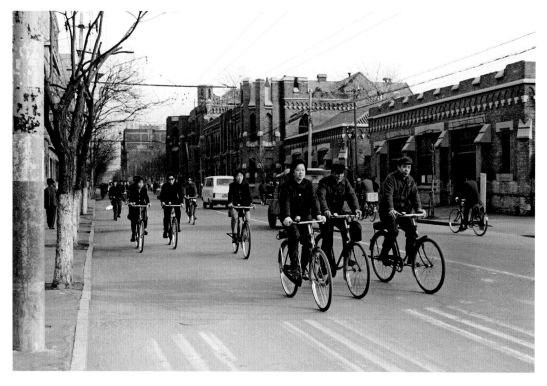

上海，1980年。那时候
自行车是主要的交通工
具。在中国，人人都渴
望拥有"三转一响"——
一块手表、一辆自行车、
一台缝纫机和一台收
音机。

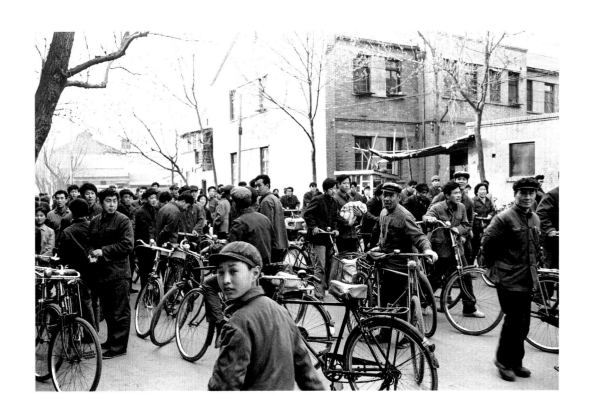

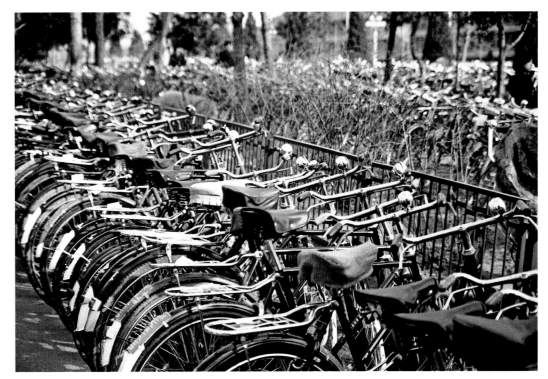

（上图）上海，1980年。
工人们骑着自行车，他
们不确定我是否在拍照，
也许他们以前没有见过
照相机。

（下图）北京，1980年。
面对一排自行车，你怎
么知道哪辆是你的？

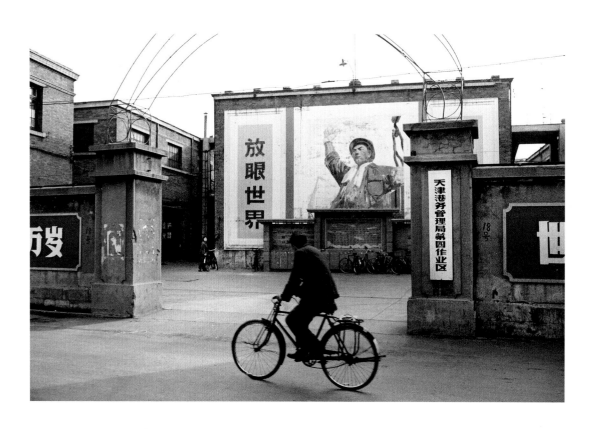

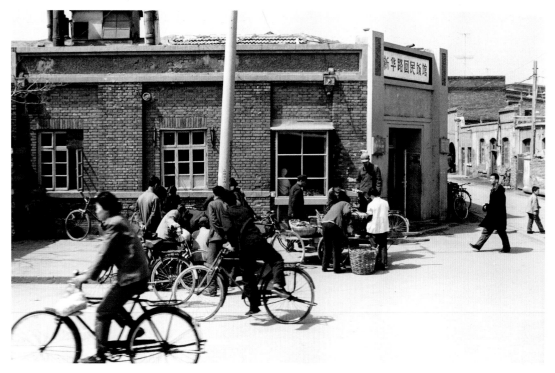

（上图）天津，1980年。
一个男人骑着自行车，
经过一处绘有宣传画
的建筑。

（下图）北京，1980
年4月。一家饭馆外
的街头小贩。

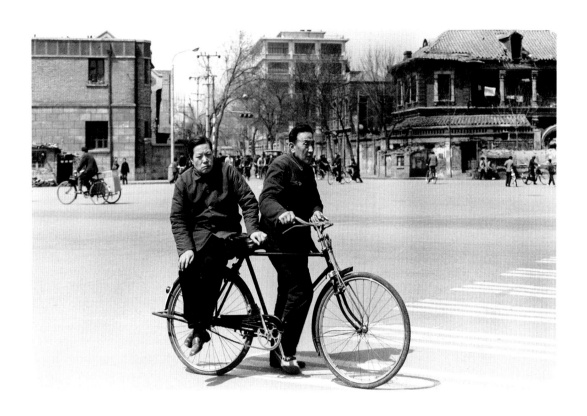

（上图）上海，1980 年。
一位老人用自行车载着
妻子。

（下图）上海，1980 年。
骑自行车的人群。

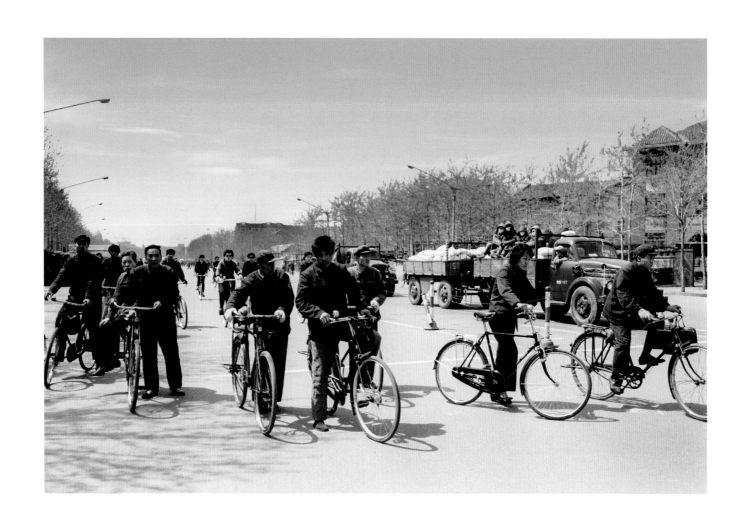

上海，1980年。宽阔的街道分为自行车和机动车的专用道。

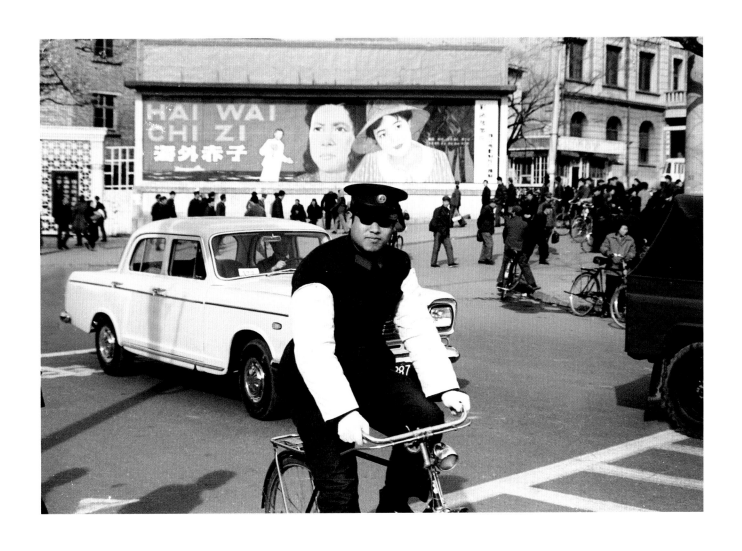

上海，1980年3月。交通警察骑着自行车在繁忙的道路上。在北京和上海的街道上，广告
牌越来越受欢迎。

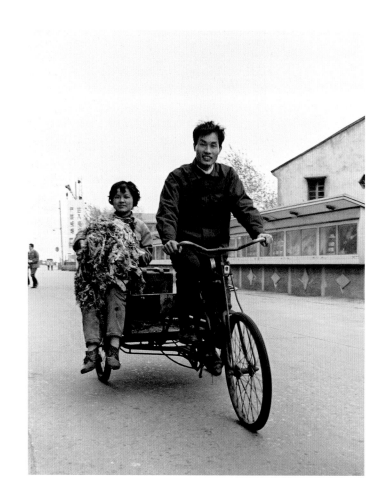

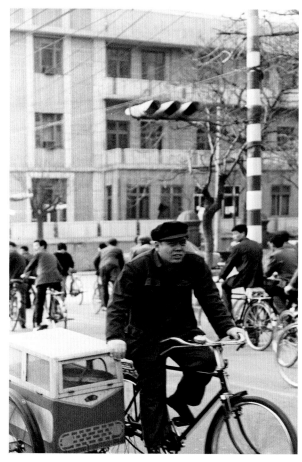

（左图）北京，1980年。一个年轻人载着他的伙伴兜风。

（右图）北京，1980年。一个骑自行车的人拖着童车。

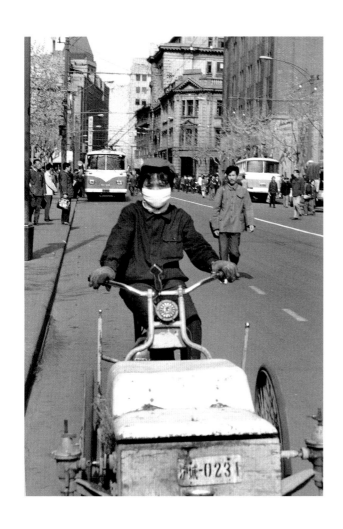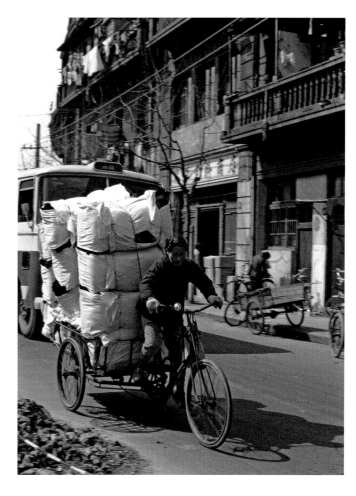

（左图）上海南京路，1980 年。女清洁工骑着自行车。后面是一辆早期的电动公共汽车。

（右图）上海，1980 年。一位女士在她的三轮车上装了一大堆东西，这实在是辛苦的工作。

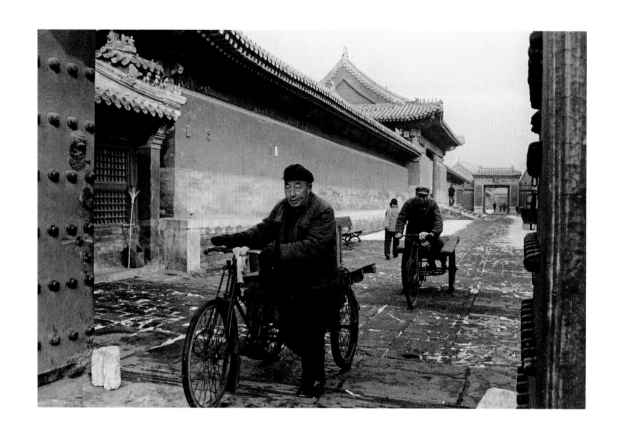

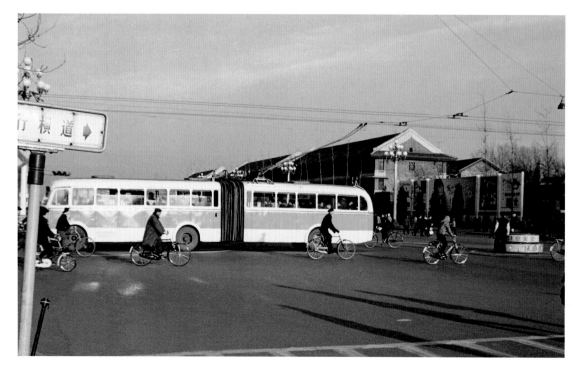

（上图）北京，1980
年2月。一位上了
年纪的先生推着他
的三轮车，它可以
载人，也可以载物。

（下图）北京，1980
年3月。早期的铰
接式公交车。宽阔
的道路可以容纳数
千辆自行车。

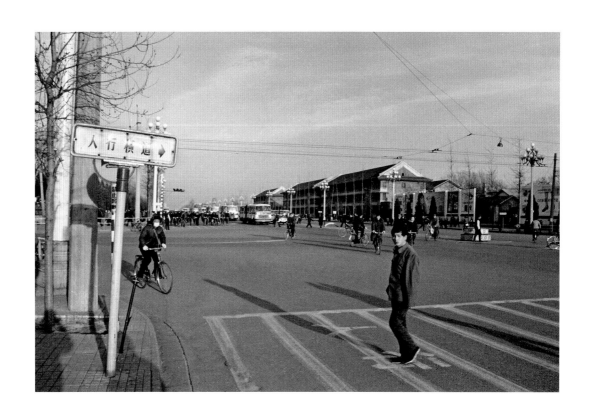

（上图）北京，1980年3月。在远处飞驰的自行车过来之前，这个人穿过了马路。

（下图）北京，1980年。交通发达，道路宽阔，公共汽车载着乘客。当时的北京红绿灯很少，所以警察就站在小基座上指挥交通。

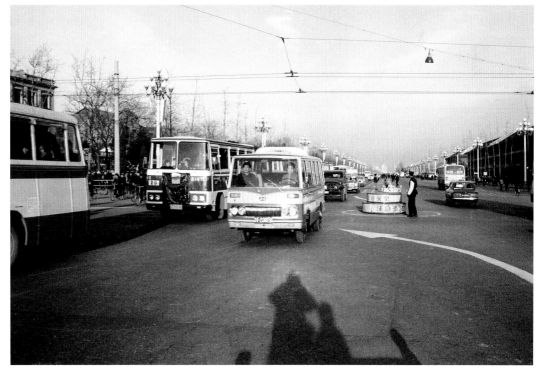

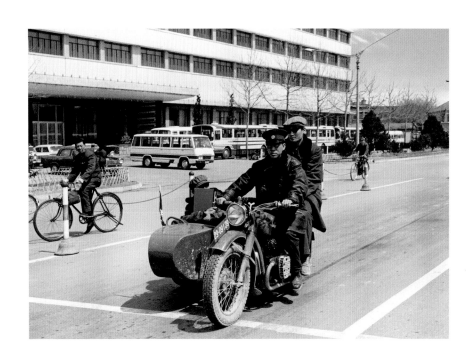

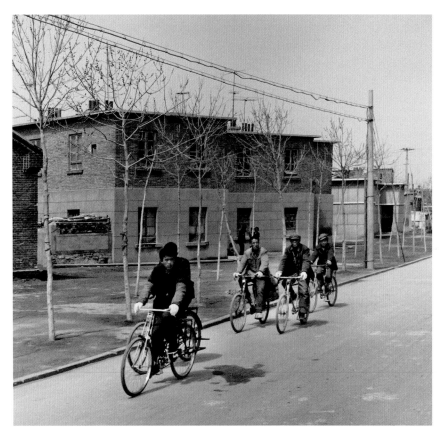

（上图）北京，1980年。这张照片是在北京的一条街道上拍摄的，在那里我发现了一辆摩托车，上面坐着三个男子。他们正在去赴约的路上。背景是我们吃午饭的餐馆。

（下图）北京，1980年4月。几个人骑着自行车去上班，背景是两层高的工人宿舍。

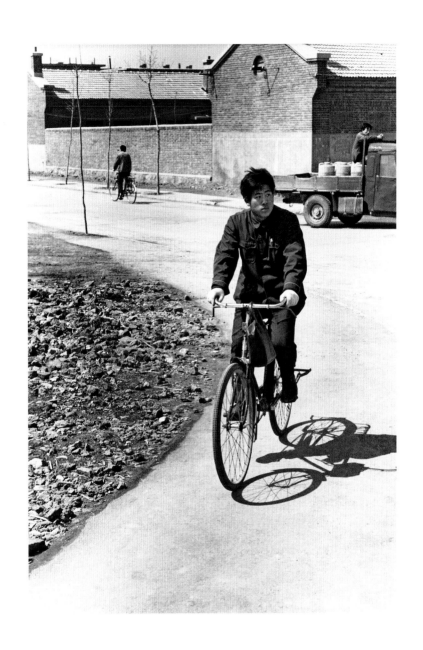

北京，1980 年。一个骑自行车上班的人。

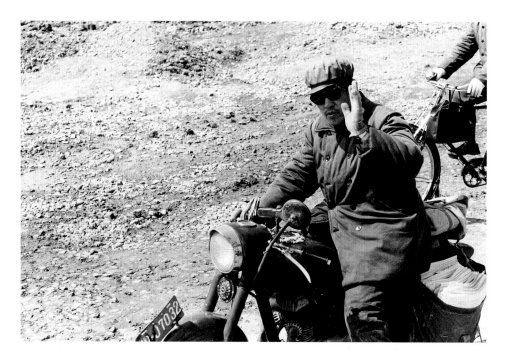

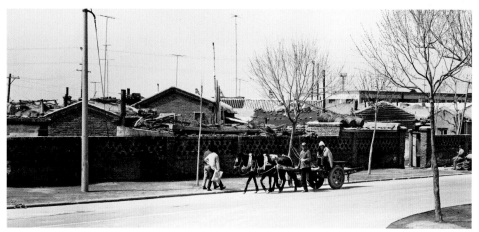

（上图）北京，1980年。骑摩托车的邮递员，在车的侧袋里装着报纸。我挥了挥手，
透过旅游巴士的车窗拍下了这张照片。

（下图）北京，1980年。两个男人和一辆马车，背景是老式的房子。

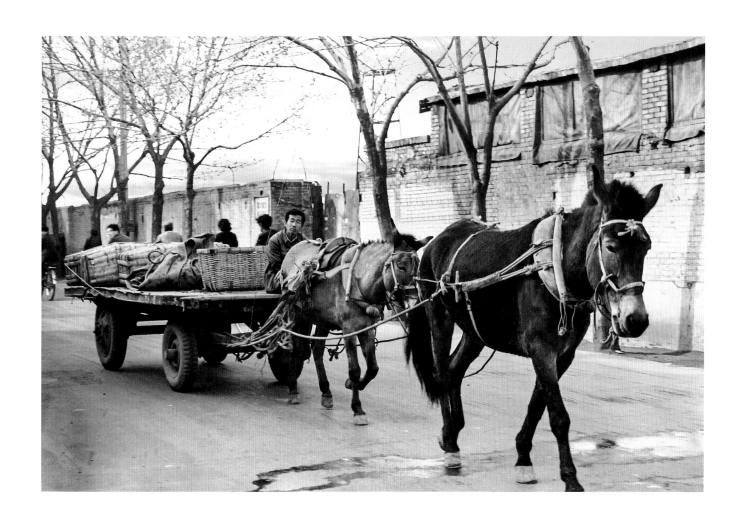

北京，1980年。马车载着货物去市场。

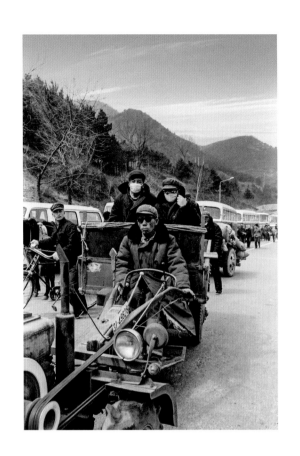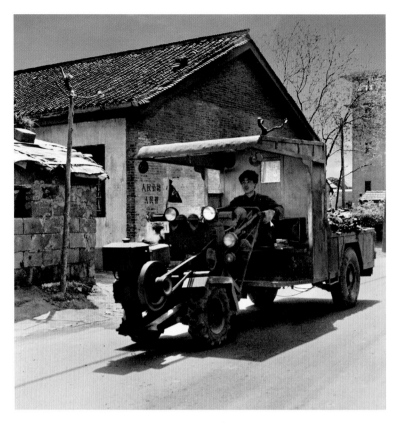

（左图）北京，1980年3月。长城附近，交通堵塞。

（右图）北京，1980年。不寻常的拖拉机，载着泥土。

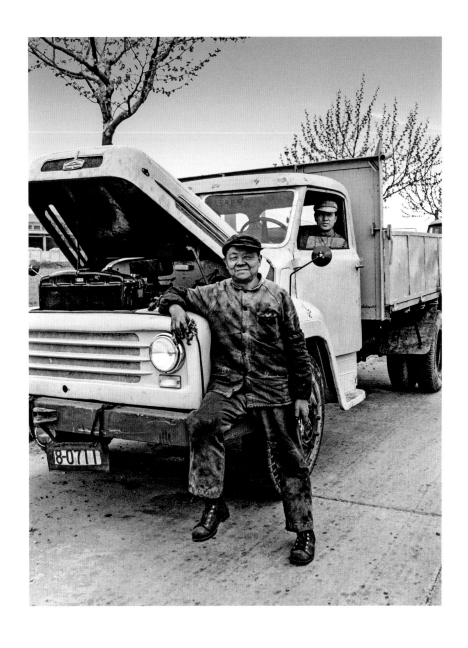

北京，1980 年。一个骄傲的机械师很高兴我为他拍照。

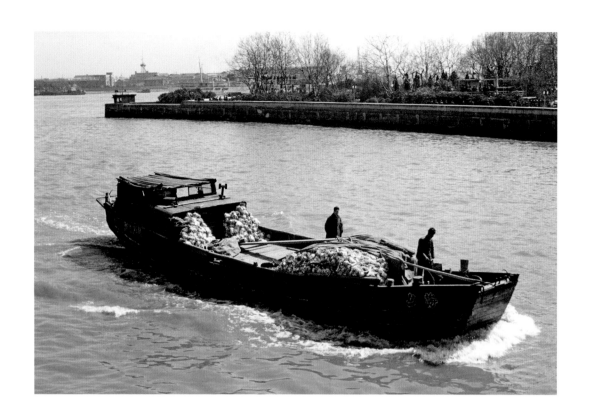

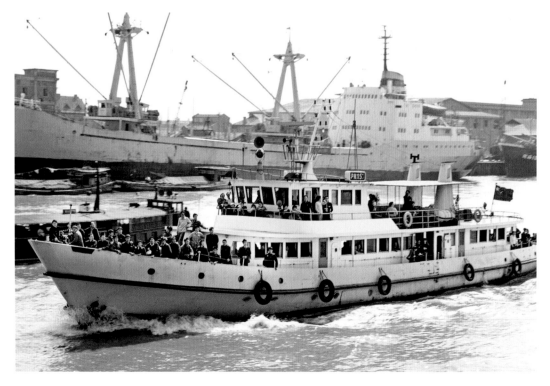

（上图）上海，1980年
5月。在江上运输货物
的船。

（下图）上海，1980年5
月。渡轮上挤满了过江
的人。

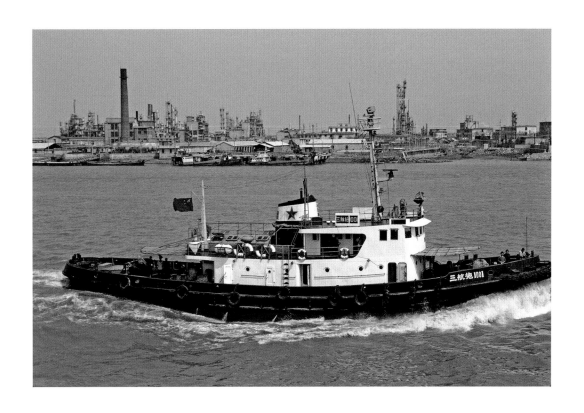

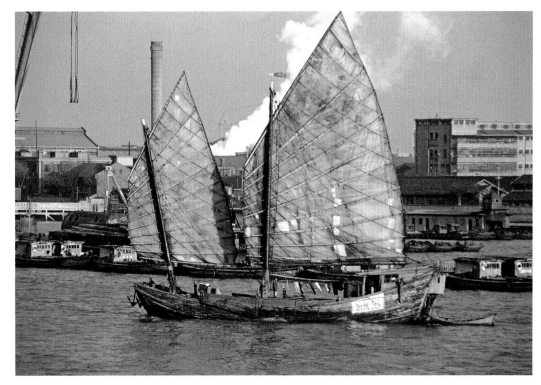

（上图）上海，1980年5
月。黄浦江上的拖船。

（下图）上海，1980年5
月。黄浦江上停靠着的美
丽帆船。船的主人住在船
上，你可以看到甲板上有
一根晾衣杆。

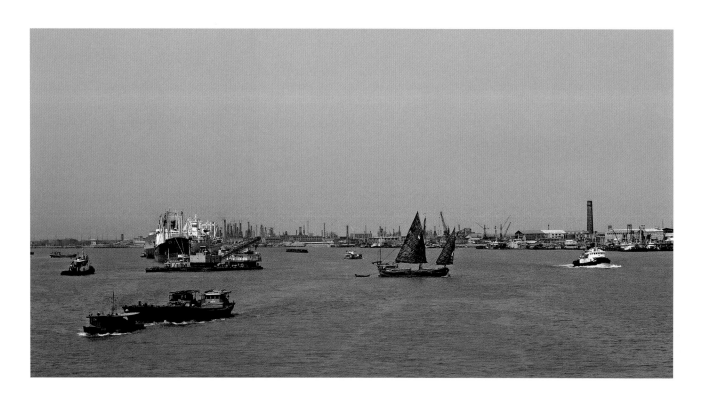

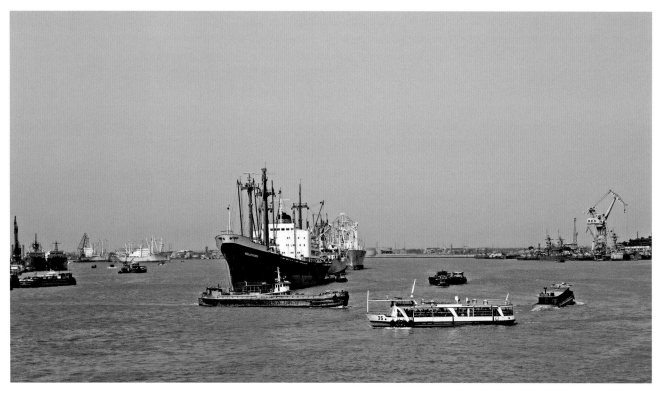

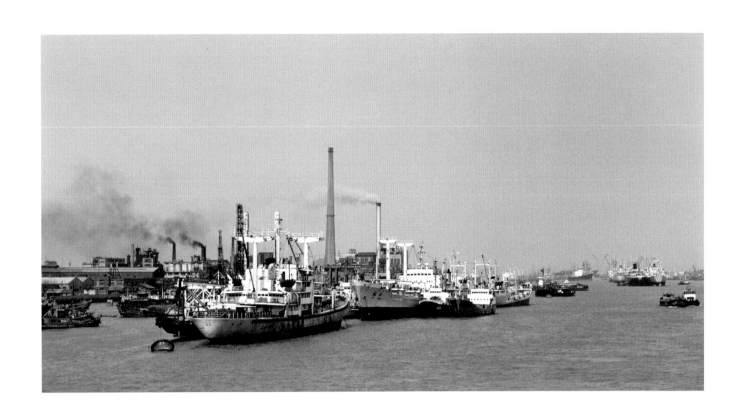

上海，1980年5月。黄浦江边的工业区。许多船已准备好沿长江运送货物。

（左页上图）上海，1980年5月。江上的各式船只。

（左页下图）上海，1980年5月。上海的船，前景中是一艘渡轮。

# 街头神情

中国 · 1980

1980 年 1 月底，我第一次来到北京。天气很冷，城市的一些地方还有零星的雪。抵达后，我们住进友谊宾馆，那是北京唯一一家接待外宾的宾馆。记得我们到那儿的第一个晚上，晚宴时刻，当服务员端着北京烤鸭走进餐厅时，全场爆发出热烈的掌声和欢呼声。当时的北京异常繁忙，自行车和平房随处可见。它与今天充满活力的北京大不相同。有趣的是，尽管中国古董、服装和"毛主席帽"很受游客的欢迎，但当时很多地方对西方人都不开放。在上海的南京路，我看到一排排卖小碗面条的推车，里面通常有肉和鱼，还有白菜或猪肉馅的小饺子。我喜欢街头摊位厨师们的活力，他们总是那么友好和活泼。

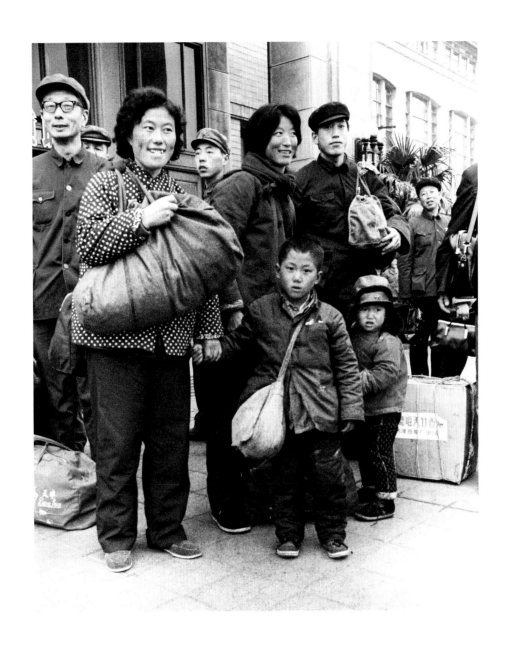

北京，1980 年。一家人在火车站。

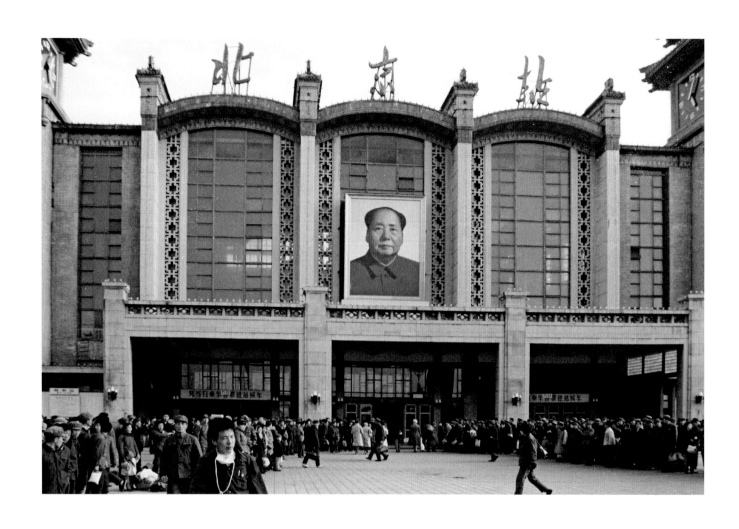

北京，1980年2月。火车站总是很热闹，从乡下进城的人络绎不绝。

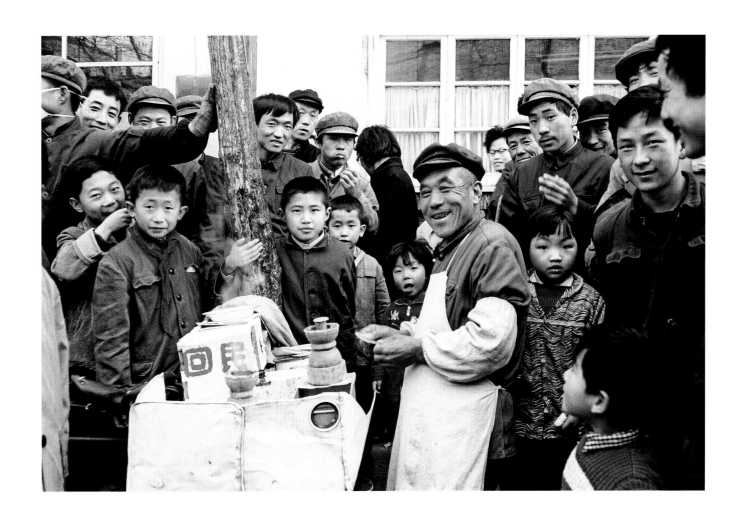

上海，1980年3月。小贩周围环绕着的好奇的面孔。

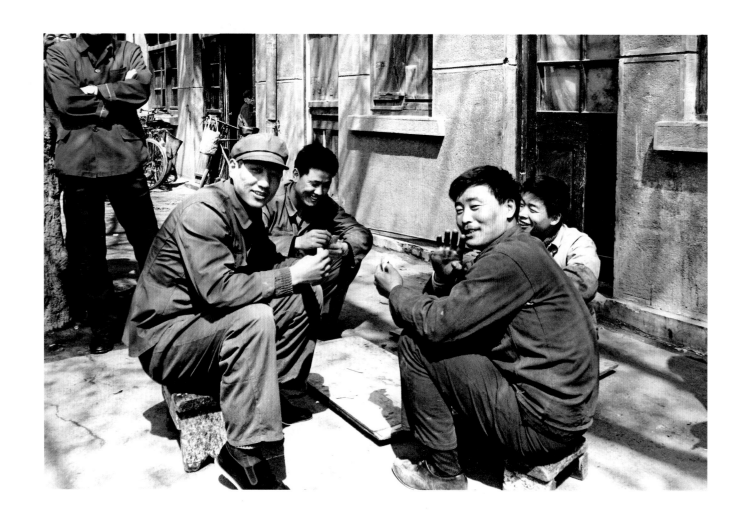

上海，1980年4月。年轻人通过打牌打发时间。

（右页上图）上海，1980年。繁华的街头，小贩们在出售自己的农产品。背景是老旧的商业建筑。

（右页下图）上海，1980年。小女孩和她的妈妈在街头购物。

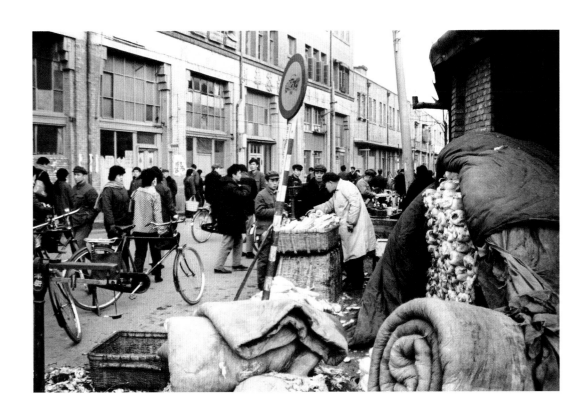

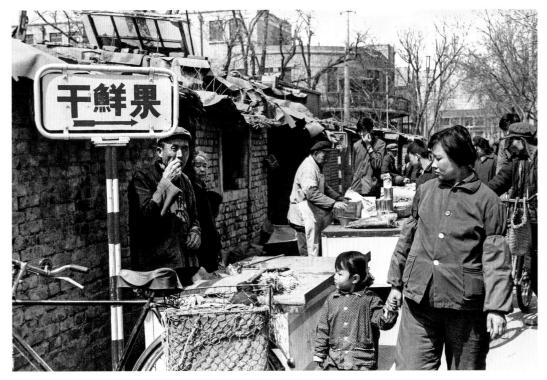

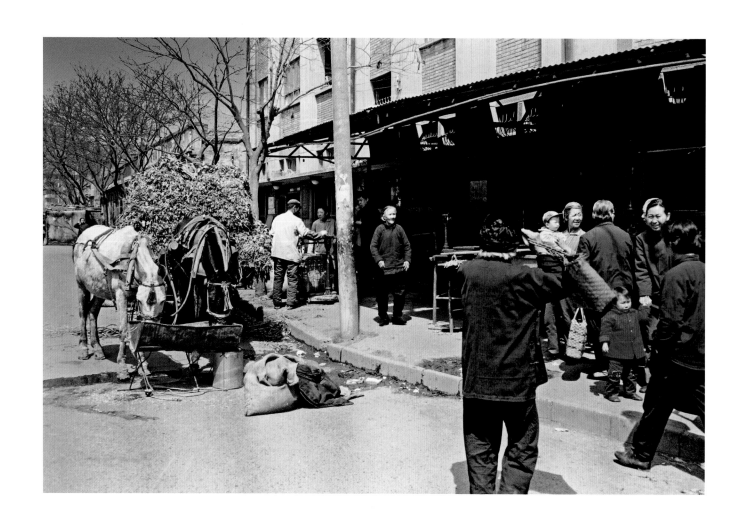

北京，1980年。购物的日子，女士们拿着购物袋。两匹马忙着吃干草。

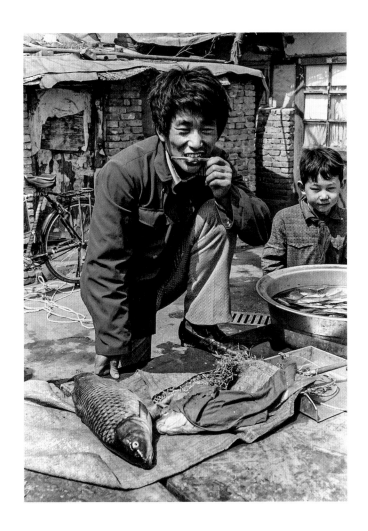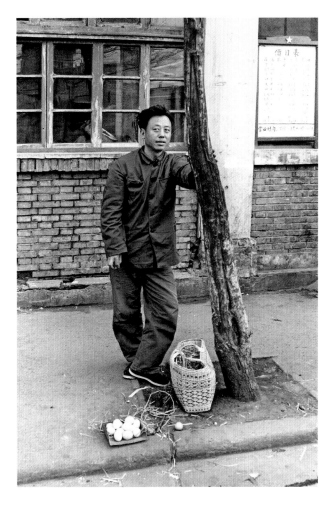

（左图）上海，1980年。一个年轻人在卖他从河里打到的鱼。这些鱼用盆盛着，看起来像鲤鱼。
他刚刚吃完一根巧克力冰棍。从背景中可以看到，他有一辆自行车。

（右图）上海，1980年。街头卖鸡蛋的小贩。

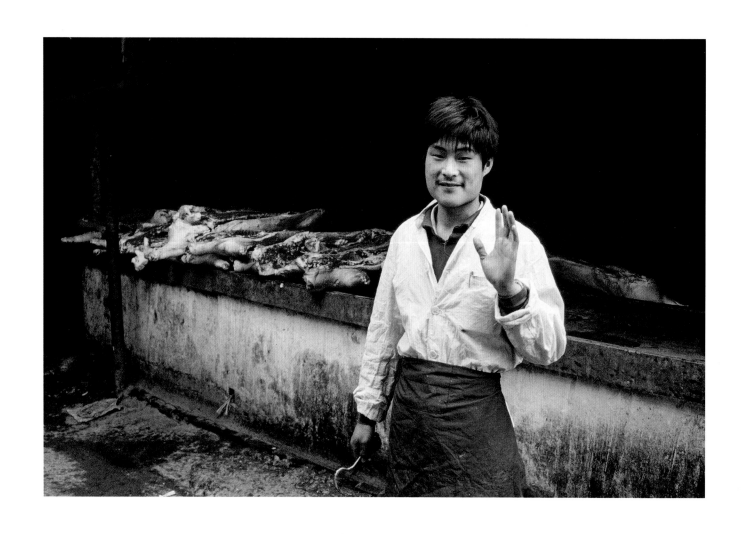

上海，1980年。一个屠夫在卖肉，他高兴地向我挥了挥手。

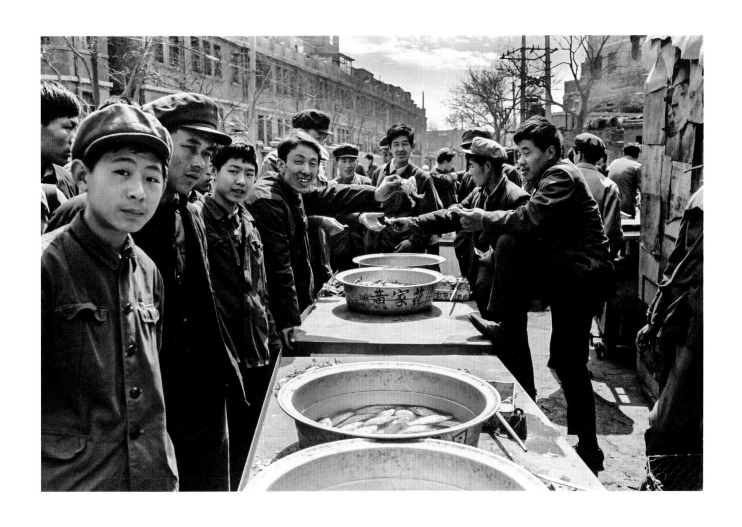

上海，1980年。街头卖鱼小贩和顾客。

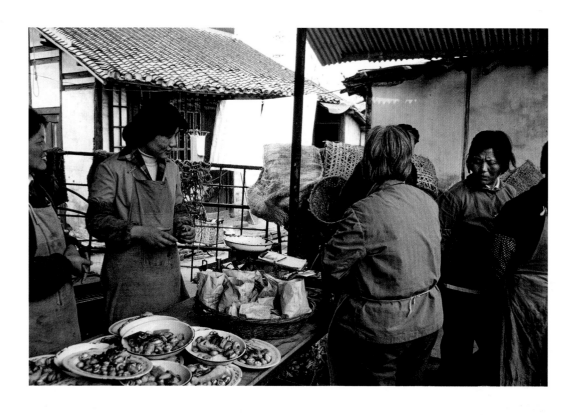

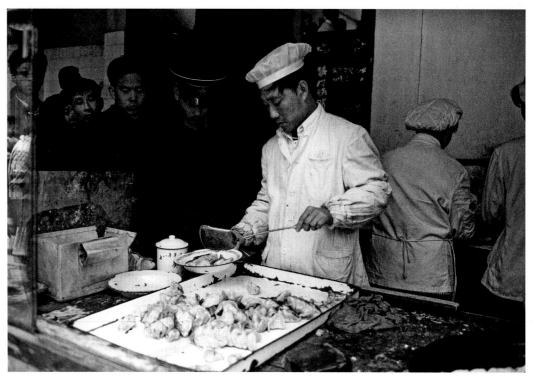

（上图）上海，1980年。
街边卖小吃的妇女。

（下图）上海，1980年。
街头摊贩在上海很受欢
迎，你可以看到套袖在那
里非常受欢迎，可以帮助
保持手臂清洁干燥。

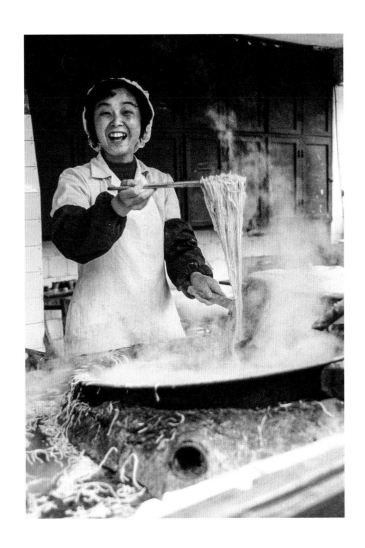

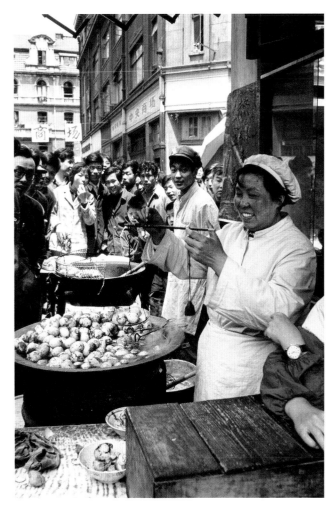

（左图）上海，1980年。在上海，你可以买到新鲜的食品。

（右图）上海，1980年4月。一群人在看一名食品摊贩称煮好的茶叶蛋。

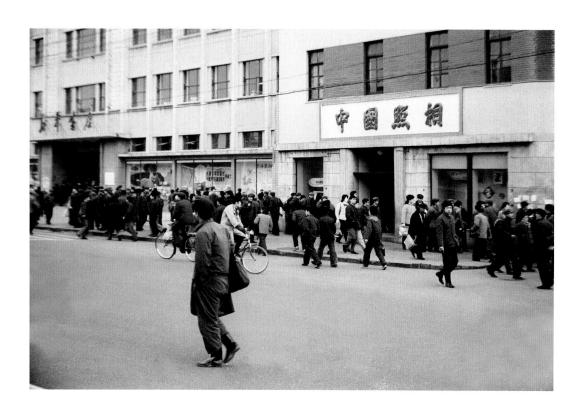

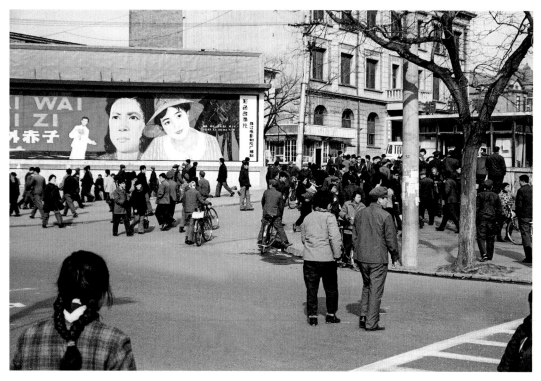

（上图）上海，1980年。
照相馆和书店外的消
费者。

（下图）上海，1980年。
一条普通的繁华街道，
人们在散步。彩色广告
牌已经开始出现。

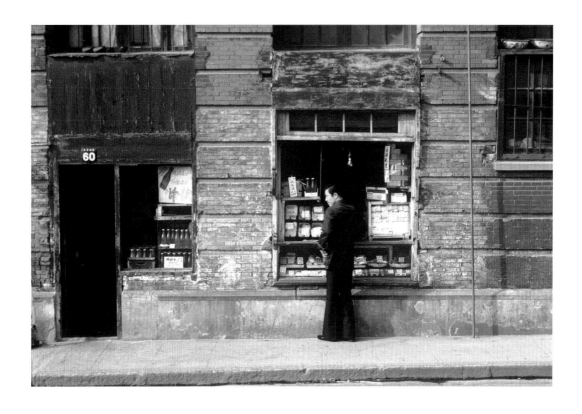

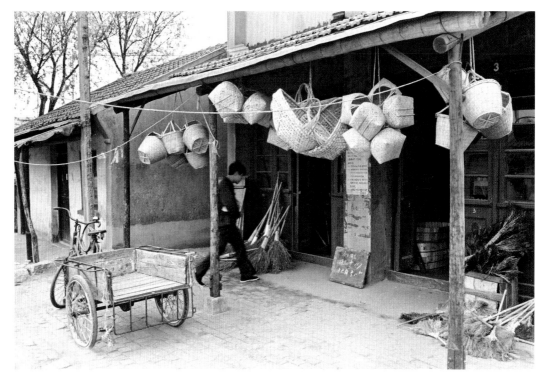

（上图）北京，1980年3
月。郊区的一家小商店。

（下图）北京，1980年。
出售篮子和扫帚的商店。

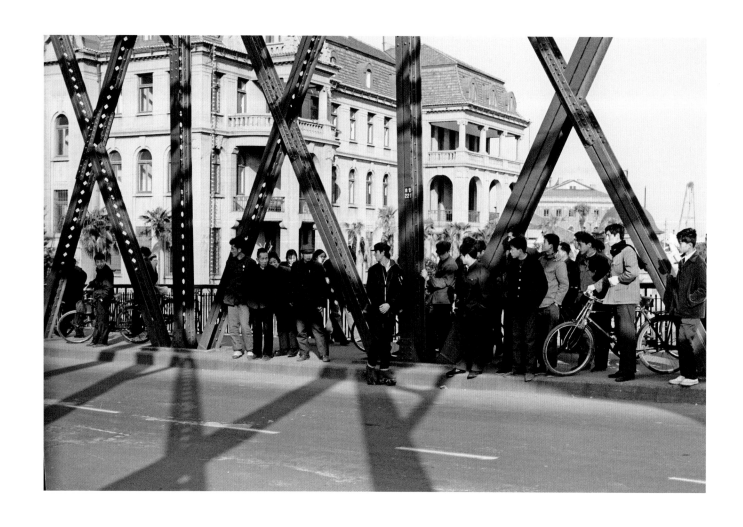

上海，1980年。在外白渡桥上滑旱冰。我们游船上的理发师是个狂热的旱冰爱好者，他让
我给他拍了几张滑旱冰的照片。你可以从人们的脸上看到，当地人很感兴趣。许多年轻人
停下脚步，难以置信地看着。

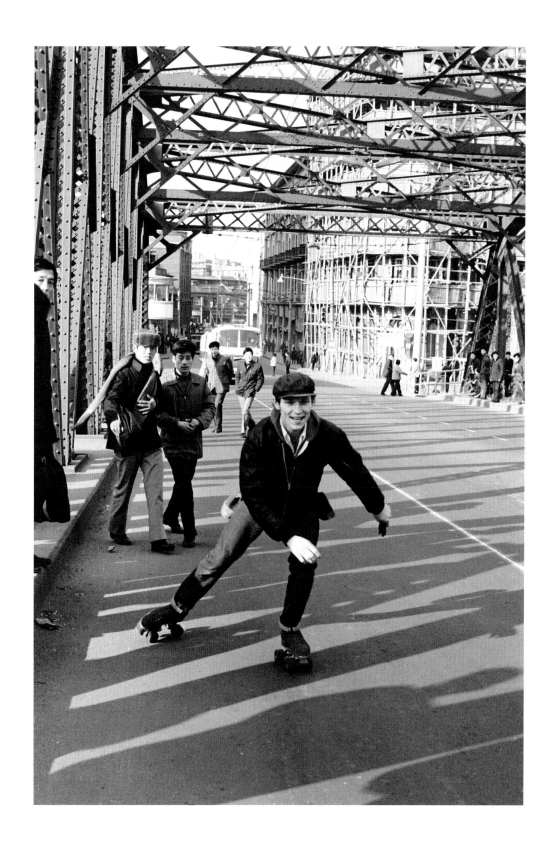

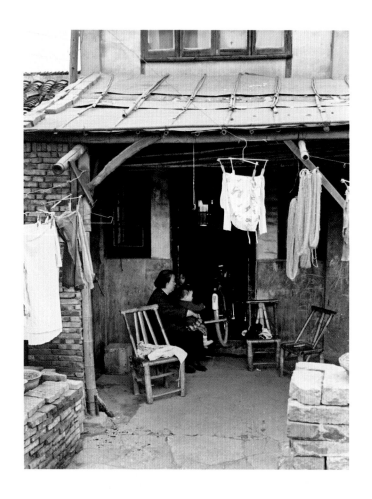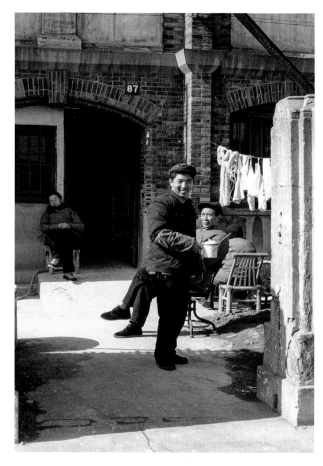

（左图）上海，1980年。后院的一间矮房，奶奶正在照看小孩。你还可以看到房前有一辆
自行车和几把竹椅。

（右图）上海，1980年4月。坐在家门口的一家人。年轻人端着一个大茶缸，插着一双筷
子，里面可能是面条！

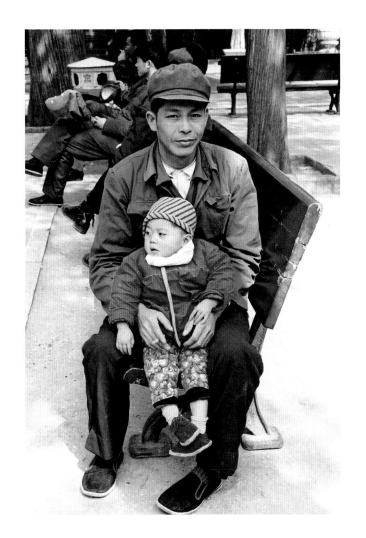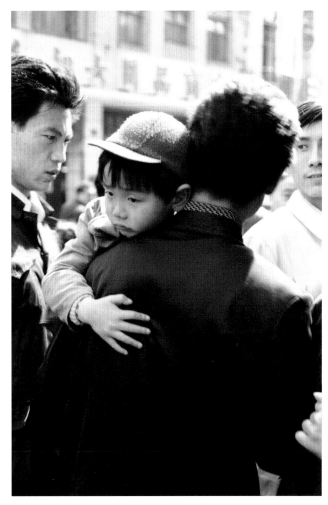

（左图）北京，1980年。父亲带着小女孩，手里夹着一支香烟。

（右图）上海南京路，1980年。一个小男孩紧紧地抱着他爸爸，戴着一顶西式的帽子。你经常
会看到父母抱着他们的孩子，他们之间有一种非常甜蜜、保护性的亲密关系。

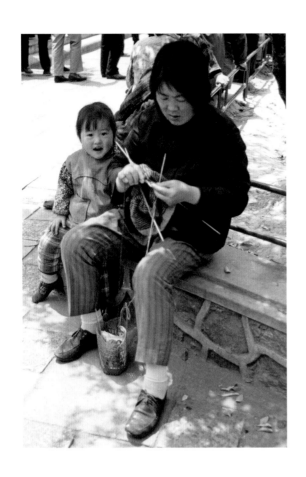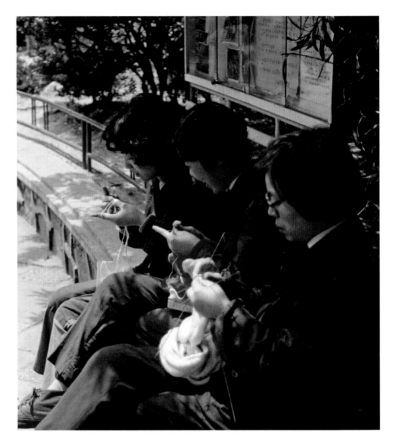

（左图）北京，1980年。母亲在给女儿织帽子。

（右图）北京，1980年。三位女士在为她们的孩子织五颜六色的衣服。

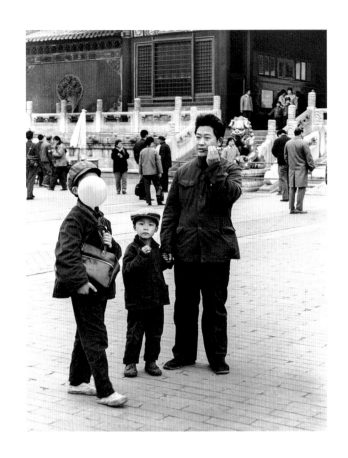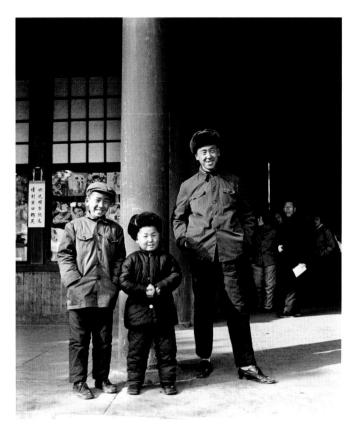

（左图）北京，1980年。家庭出游，父亲带着两个小男孩。我给这一家人拍了几张照片。这位父亲非常威严，拿着一个经典的烟嘴抽着烟。那个小男孩抱着他的包，在玩一个人给他的气球。

（右图）北京，1980年。父亲和他的两个儿子在故宫里度过了美好的一天。

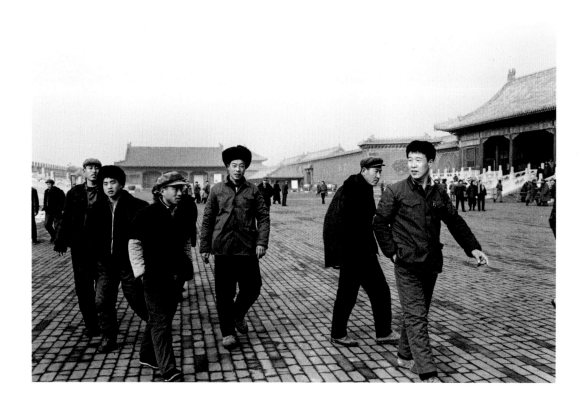

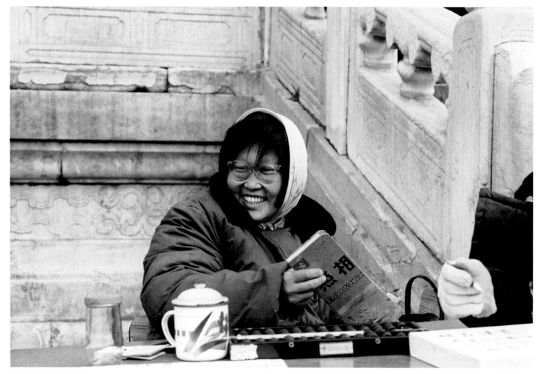

（上图）北京，1980年2月。穿着厚衣服的年轻工人。

（下图）北京，1980年。友好的女士在天坛卖票。我觉得很有趣，便给她拍了张照片。

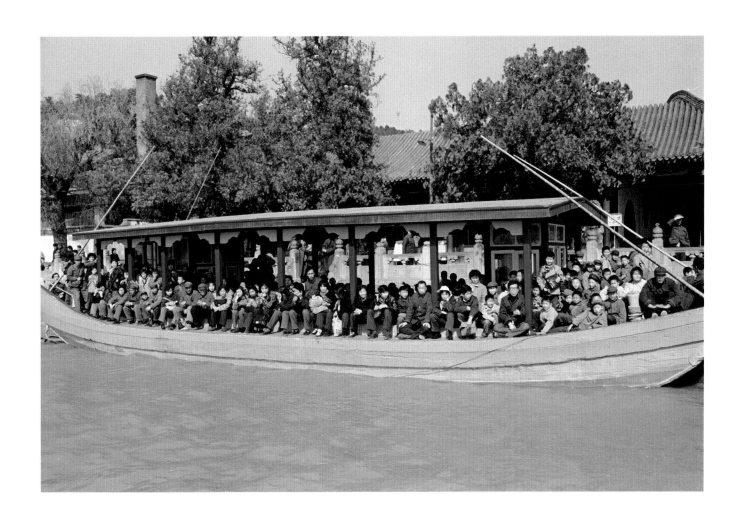

北京，1980 年 3 月。颐和园里的游船，船上满是游客。

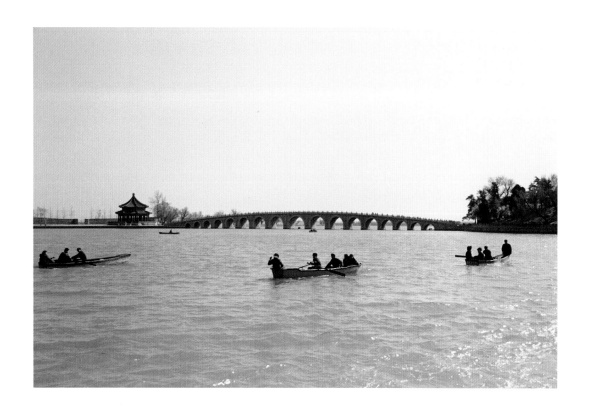

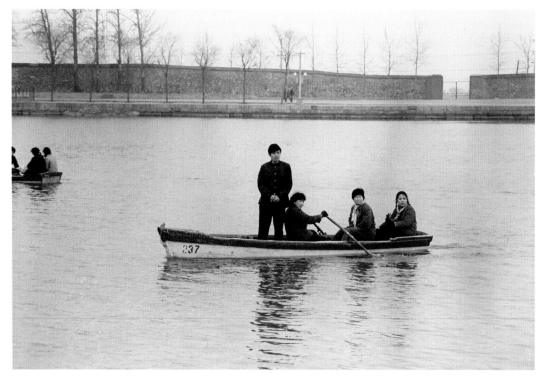

北京，1980年。春天颐
和园的湖上游船。冬天
的大部分时间里，湖面
都结了冰。对于中国人
来说，在湖上划船，是
一项有趣又节俭的娱乐
活动。

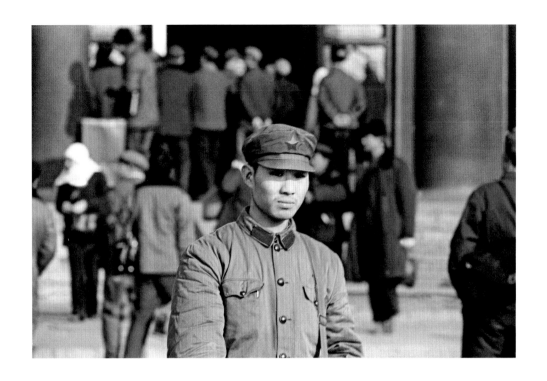

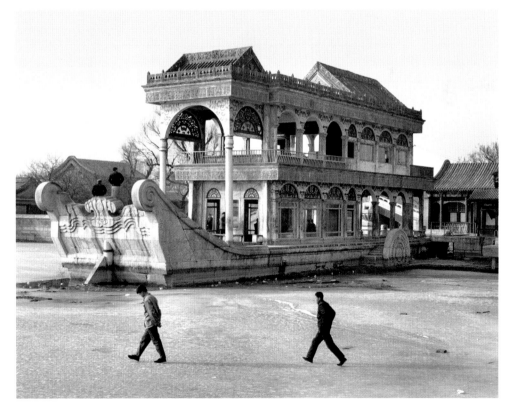

（上图）北京故宫，1980 年。一
个年轻的军人漫步在北京最受欢
迎的景点。

（下图）北京，1980 年 2 月。颐
和园里冰冻的昆明湖和石舫。

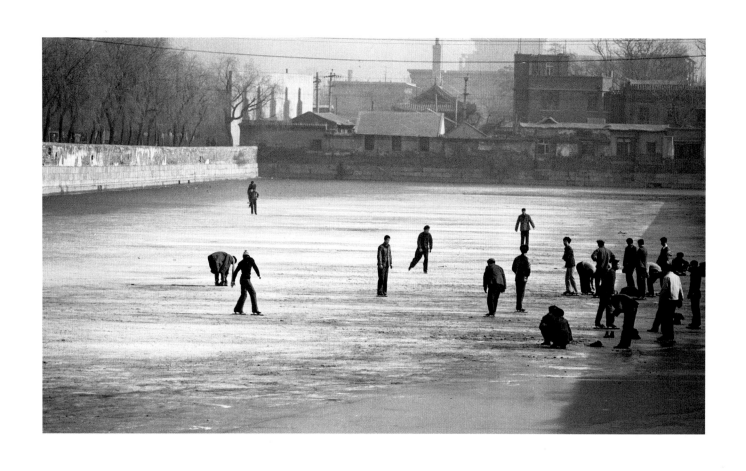

北京，1980 年 2 月。这是我最喜欢的照片之一。年轻人在冰封的湖面上滑冰，一种神秘
的感觉。

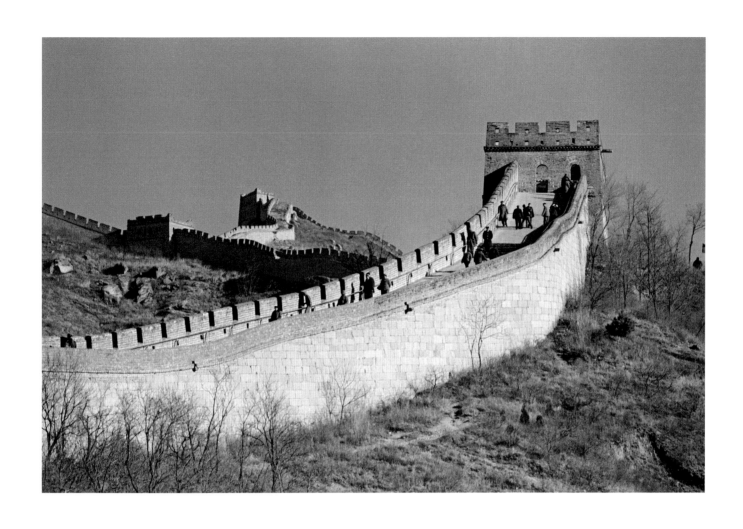

北京，1980年。长城，中国人最喜欢去的地方。

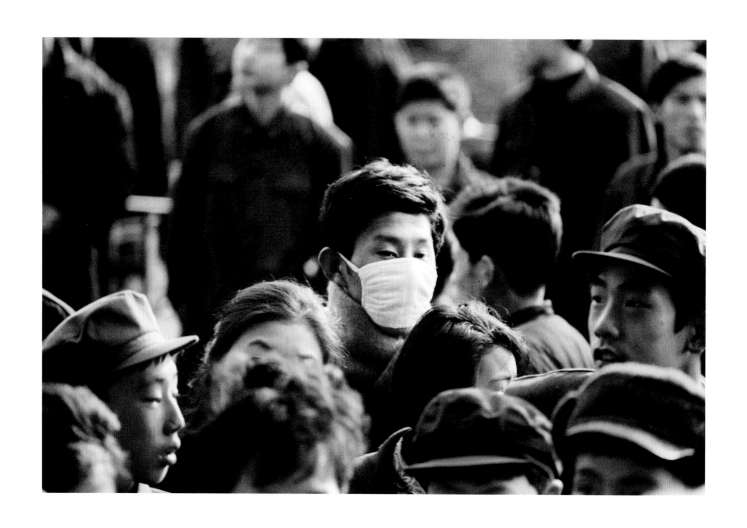

上海，1980 年。人群中有一个戴口罩的人！

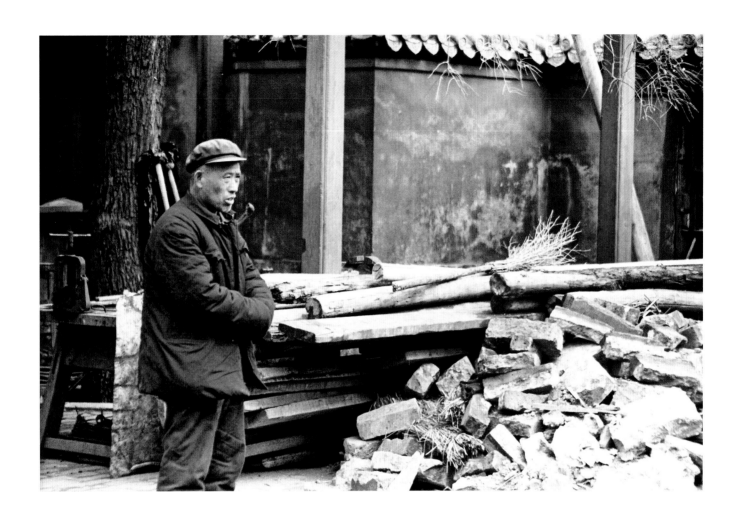

北京，1980年。一个在休息的工人。

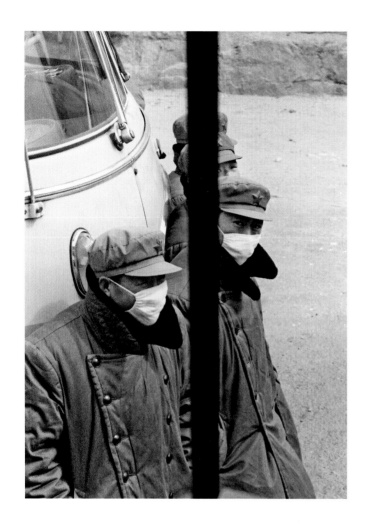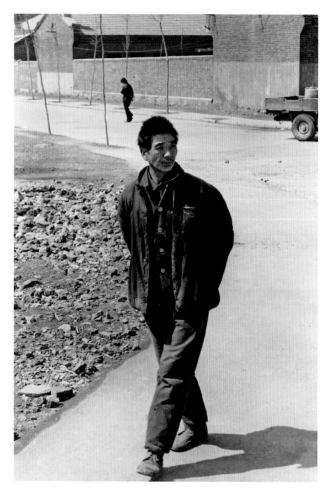

（左图）北京长城脚下，1980年2月。我透过车窗拍下了这张照片。站在巴士外面的士兵们
戴着口罩，其中一个正密切注视着我。那真是寒冷的一天，大家穿着厚重的外套。

（右图）北京，1980年3月。年轻人下班回家。

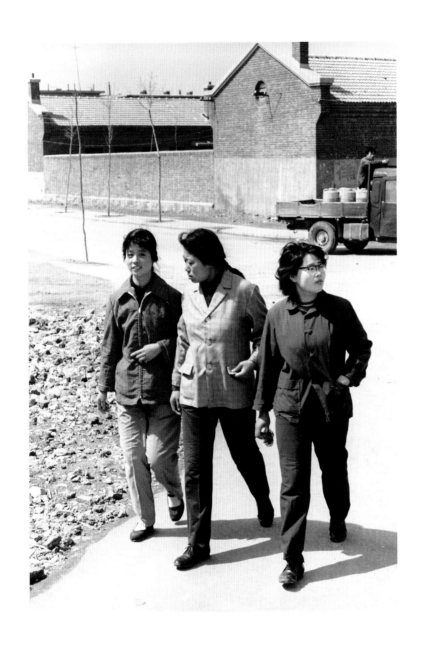

北京，1980年3月。年轻的女士通过穿着新潮服装、改变发型来表达自己。

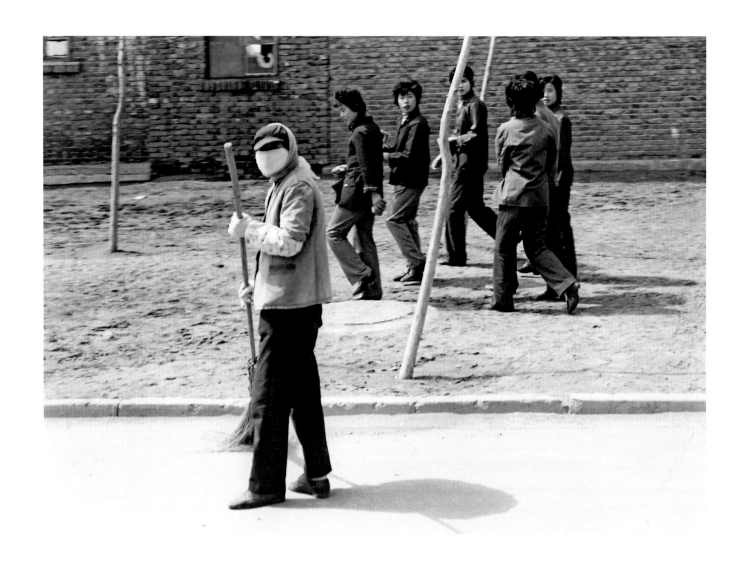

北京，1980年4月。一个清洁工，后面是一群年轻的女士。她们看起来很时髦，头发也梳成流行的式样。

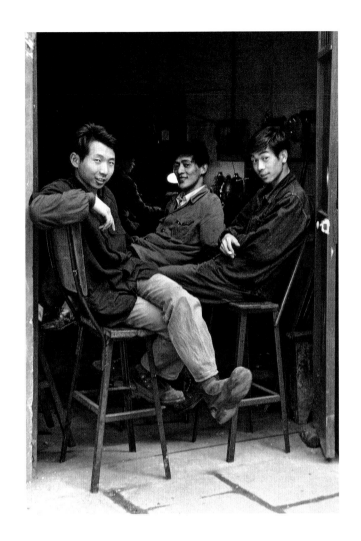
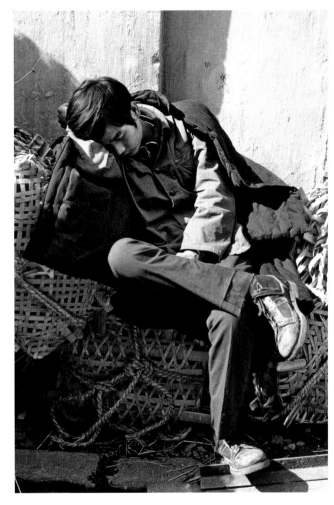

（左图）上海，1980年。穿着工作服的年轻人在休息。

（右图）上海，1980年。午休的时间到了，年轻的工人正在休息。

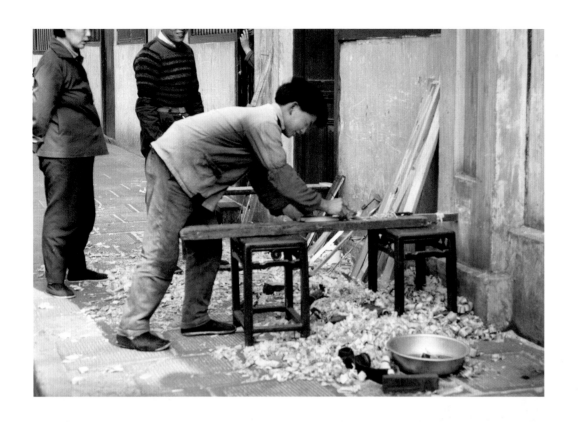

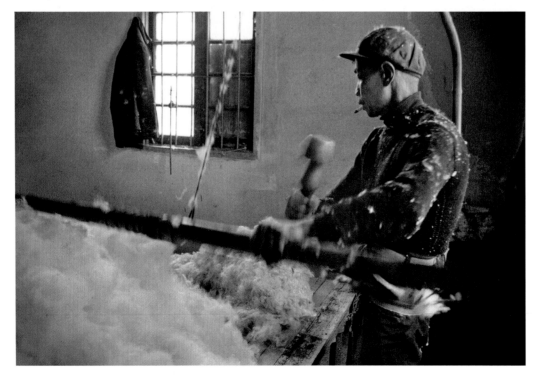

（上图）北京，1980年4月。
木匠在忙着干活。

（下图）北京，1980年4月。
这个男人正在弹棉花。

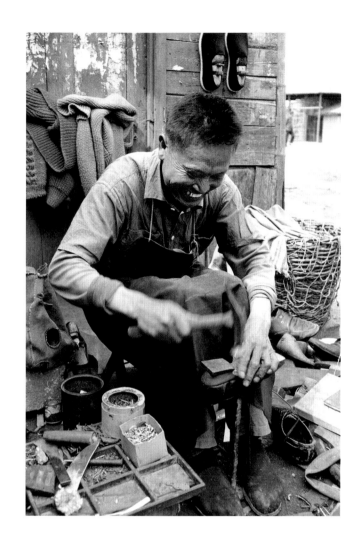

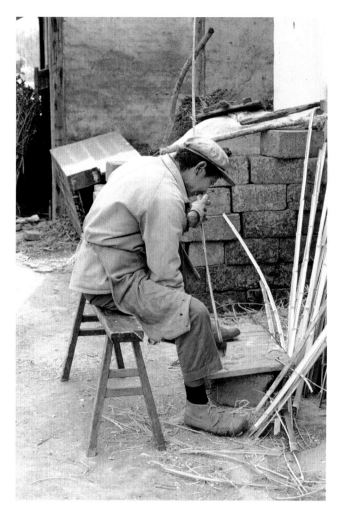

（左图）北京，1980 年 4 月。鞋子经常被磨坏，这个人正在修鞋。

（右图）北京，1980 年 4 月。一个人在劈竹子，可能用来做篮子。

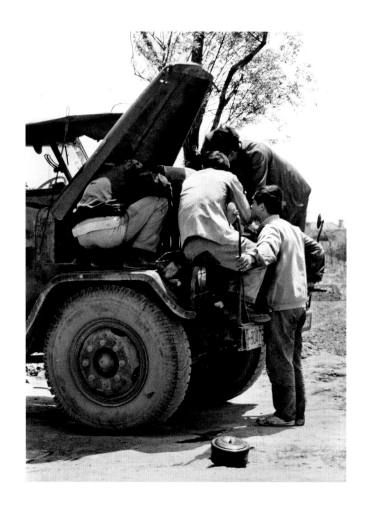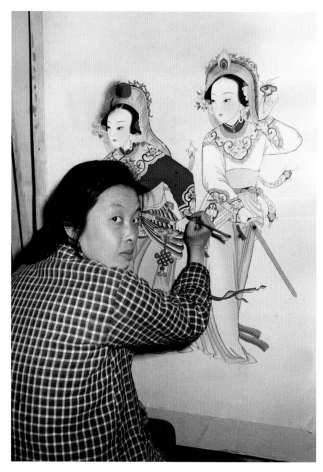

（左图）北京，1980年5月。几个人在修卡车。

（右图）北京，1980年4月。年轻的女士正在绘一幅美丽的图画。

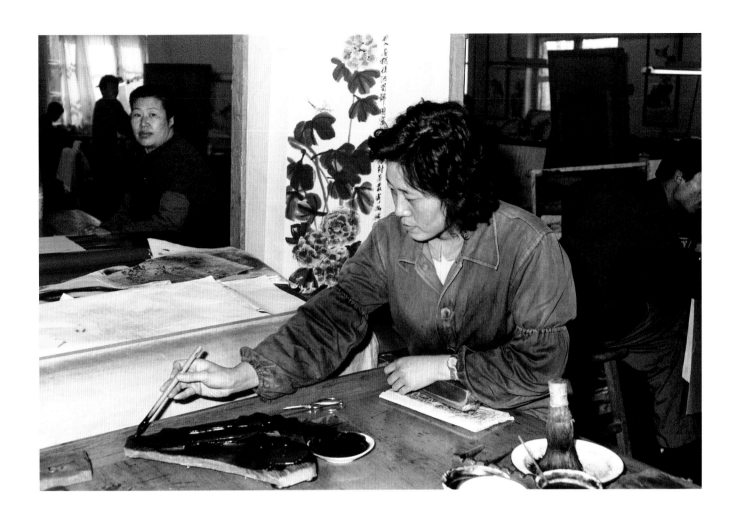

北京，1980年4月。中国的水墨画是一种水彩艺术，要用毛笔蘸黑色或彩色墨汁。

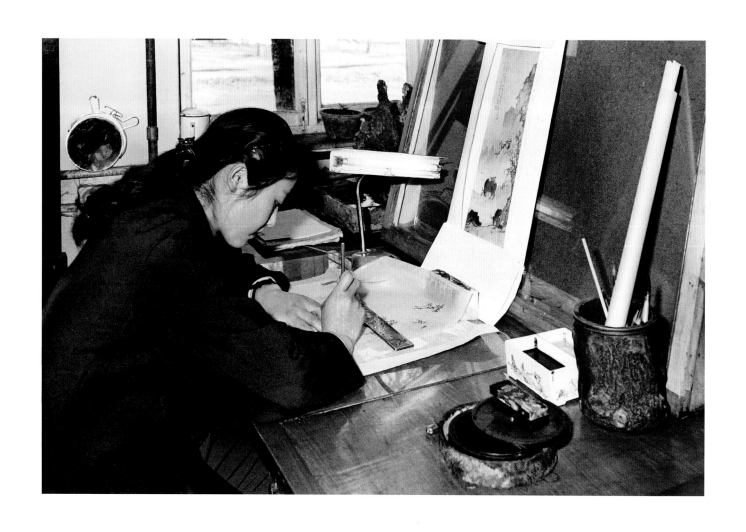

北京，1980年4月。中国木雕历史悠久，黄杨木是常用到的一种木材。

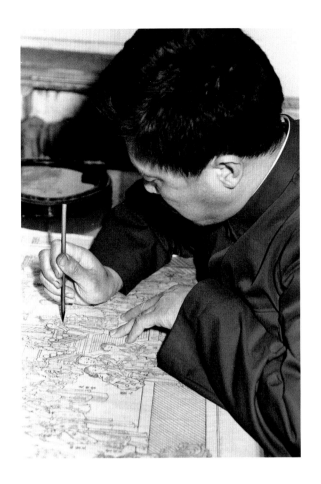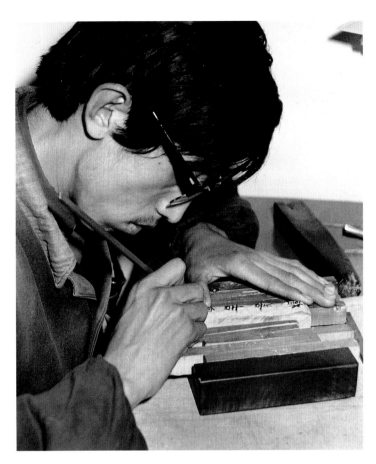

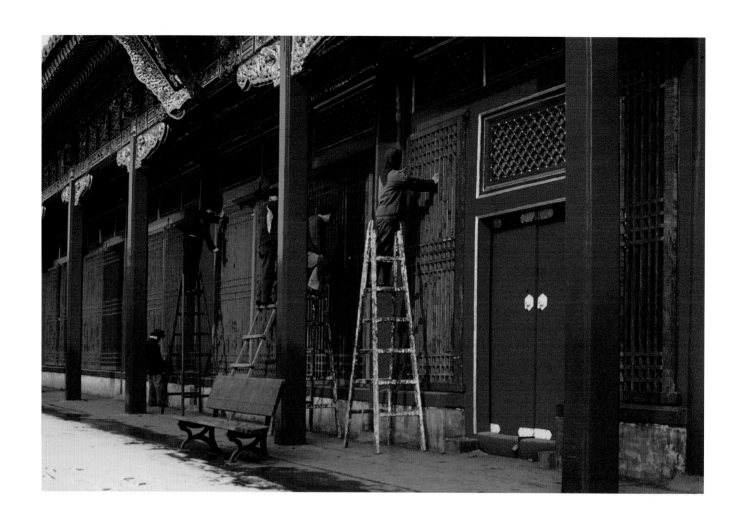

北京，1980年2月。工人们在给这座华丽的建筑补漆。

（右页）北京，1980年。挖掘沟渠的工作是由男人和女人共同来完成的，很少见到挖掘机器。

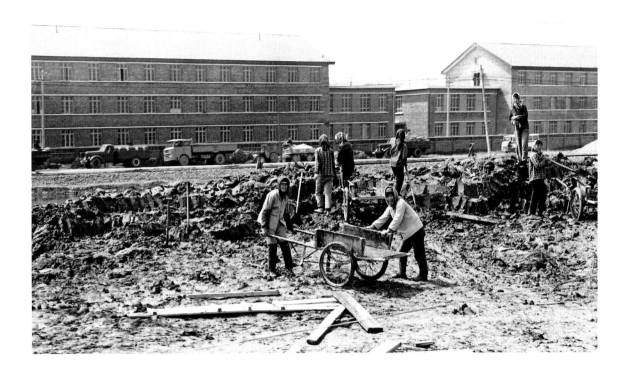

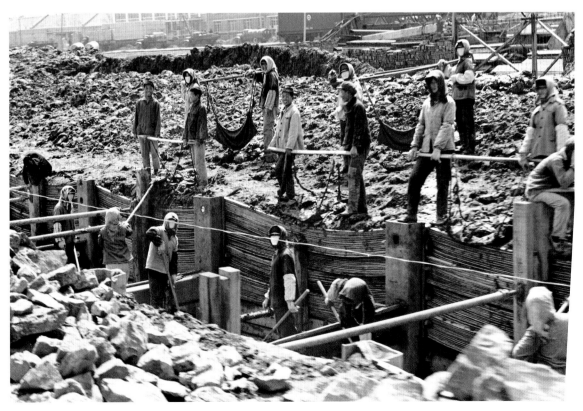

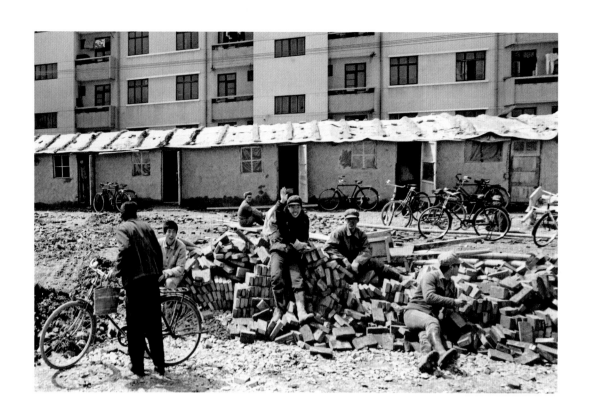

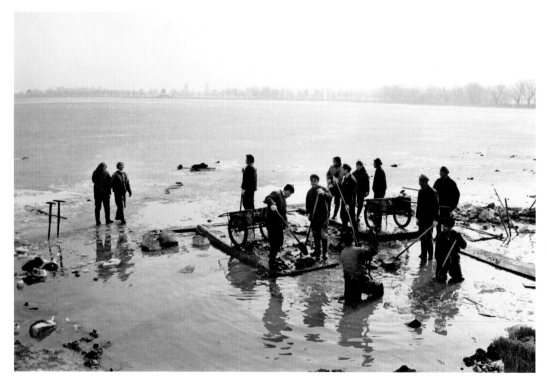

（上图）北京，1980年。
这些建筑工人正在休息。
在工人身后，是供他们
居住的房屋。

（下图）北京颐和园，
1980年4月。春天了，
冰雪融化，他们在挖
泥巴。

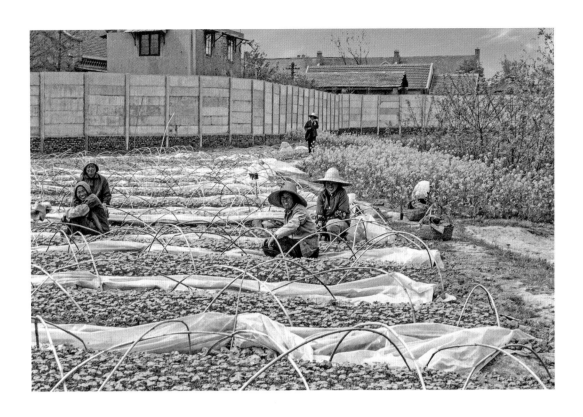

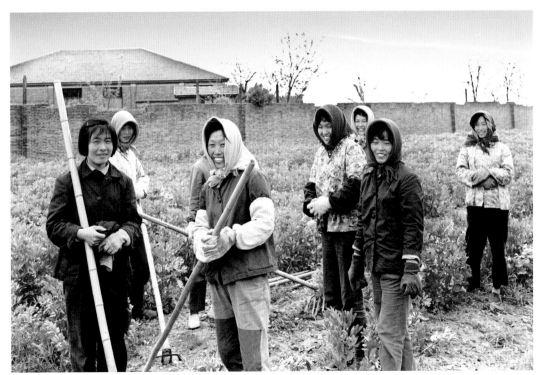

北京，1980年4月。在农村地区，公社生活的一部分是在地里劳动。干活的妇女们戴着帽子或围着头巾来防晒。

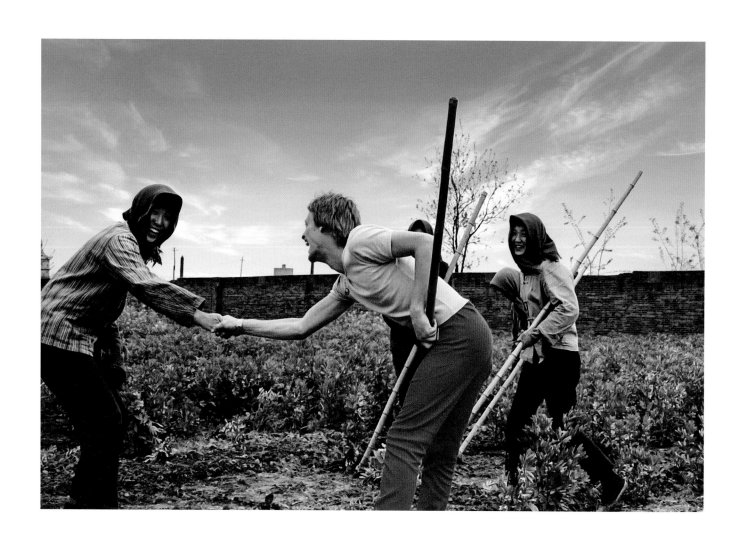

北京，1980年4月。在田间帮忙的作者引起了妇女们的关注。

# 后　记

　　多年来，我一直想知道这本书里的孩子们现在在哪里。我那个淘气的朋友，那个穿着制服自豪地站在天安门广场上的女孩，那个嬉笑着正在咬苹果的小家伙，他们后来做了什么，完成了什么？他们有自己的家庭了吗？他们现在的生活和他们的父母有什么不同？那时的生活更好吗？

　　我想，书中许多喜气洋洋的年轻人现在已经步入中老年了。如果能知道他们的生活变成了什么样子，那就太令人满足了。

　　你认识他们吗？他们现在在哪里？

　　我们能找到他们吗？

# 出版后记

　　1980 年春天，英国人迈克·埃默里作为游客来到中国，在北京、天津和上海，用手中的相机记录了当时的人和他们的生活场景。迈克的镜头里有天真烂漫的孩子，穿着白衬衣蓝裤子、戴着红领巾的学生，平静安详的老人，互帮互助的邻里，以及街市上的小贩，等等。

　　那个时代，对于今天的我们而言，真有恍如隔世之感：宽阔的街道上很少有汽车，自行车汇成海洋；大多数人穿着的还是绿军装和蓝色干部服；一根冰棍或一个苹果能让小孩子吃得脸上笑开了花……今天回望那个时代，你可以看到人们眼中的纯真，没有压力，生活很简单，纯粹的幸福似乎会从这些动人的微笑中流淌出来。

　　这些照片迈克珍藏了多年，今天拿出来与人们分享，并给每张照片配上了简单的解说。我们可以从字里行间感受到迈克对照片中的人深深的喜爱，以至于到今天仍念念不忘。

　　这些照片并非有计划地拍摄而成，而是迈克在游览中随性抓拍令他感到新奇的瞬间，所以在给这些照片分类和编排上，我们颇费了一番工夫。有趣的是，由于初到中国，不了解国情，又不识中文，迈克给照片做的文字解说偶尔会闹出一些令人莞尔的笑话。比如他把幼儿园当成了孤儿院，把穿制服的警察当成了政府官员。经过与迈克沟通，并得到他

首肯，我们在编校中对这些小错误做了订正。

对这本书进行编校时，我们一直沉浸在这些照片和迈克的文字所传达的温暖之中。作为读者的您，在展开这本摄影图册时，会有什么样的感受？

1980年，是60后、70后曾经生活过的年代，这些照片可能会让他们倍感亲切；1980年，是80后、90后未曾见过的年代，这些照片可能会让他们感到新鲜。这些照片，记录了一个异国友人眼中的中国，他珍藏了40年，如今陈酿启封。

后浪出版公司

**2020年9月**

**图书在版编目（CIP）数据**

中国·1980 / (英) 迈克·埃默里著；明琦枫译
. -- 北京：北京联合出版公司, 2020.11（2023.9重印）
ISBN 978-7-5596-4539-5

Ⅰ. ①中⋯ Ⅱ. ①迈⋯ ②明⋯ Ⅲ. ①摄影集—中国
—现代 Ⅳ. ①J421

中国版本图书馆CIP数据核字(2020)第165803号

本书中文简体版由银杏树下（北京）图书有限责任公司出版

## 中国·1980

著　　者：[英]迈克·埃默里（Mike Emery）
译　　者：明琦枫
选题策划：后浪出版公司
出 品 人：赵红仕
出版统筹：吴兴元
编辑统筹：郝明慧
特约编辑：张　杰
责任编辑：高霁月
营销推广：ONEBOOK
装帧制作：墨白空间·黄怡祯

北京联合出版公司出版
（北京市西城区德外大街83号楼9层　100088）
天津图文方嘉印刷有限公司　新华书店经销
字数10千字　787毫米×1092毫米　1/12　14印张
2020年11月第1版　2023年9月第4次印刷
ISBN 978-7-5596-4539-5

定价：148.00元